DONGHO KIM'S

人物表現
繪圖教室

金銅鎬 著

林芳如 譯

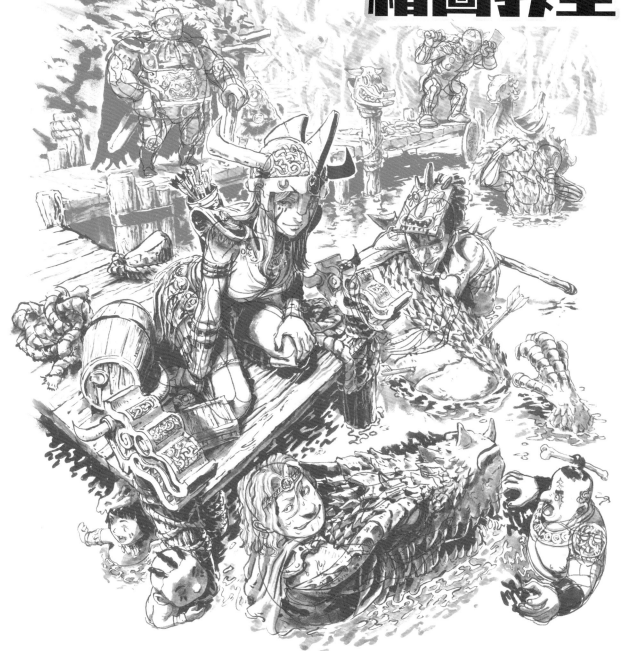

人物表現繪圖教室

出　　　　版／楓書坊文化出版社
地　　　　址／新北市板橋區信義路163巷3號10樓
郵 政 劃 撥／19907596　楓書坊文化出版社
網　　　　址／www.maplebook.com.tw
電　　　　話／02-2957-6096
傳　　　　真／02-2957-6435
作　　　　者／金銅鎬
翻　　　　譯／林芳如
責 任 編 輯／王綺
內 文 排 版／楊亞容
港 澳 經 銷／泛華發行代理有限公司
定　　　　價／480元
出 版 日 期／2022年3月

國家圖書館出版品預行編目資料

人物表現繪圖教室 / 金銅鎬作；林芳如翻譯.
-- 初版. -- 新北市：楓書坊文化出版社,
2022.03　　面；　公分
ISBN 978-986-377-751-9（平裝）

1. 插畫 2. 人物畫 3. 繪畫技法

947.45　　　　　　　　110021834

由於市面上已經有很多介紹人體解剖學的優秀圖書，
所以我想分享自己平常練習的圖畫，用最具個人色彩的畫作來編排一本比較輕鬆的書。

即使是描繪同樣的人物，也可以透過更能感覺到空間感的角度和表情來做出差別。
比起一開始就專注於本質上的基礎，我採取的方式是給畫作增添更多的趣味。

如果是初學者的話，用不著煩惱，跟著畫畫看，培養感覺就可以了。如果是中級者的話，
我則建議以已知的理論知識為基礎，將重點放在更進一步的理解上。

基礎十分重要。即使現在逃避學習，最後還是無法擺脫基本技巧。而且手繪能力跟不上清
晰的思考的情況很常見。這種時候便需要觀察其他畫家是怎麼表現的，從中抓到感覺。

希望學習複雜理論的讀者在因為人體不容易表現而頭疼的時候，能產生「原來看這本書就
能輕鬆解決問題了啊」的想法，這便是我寫這本書的初衷。

如果本書可以助各位一臂之力，讓各位孜孜不倦地開心畫畫的話，那我就再欣慰不過了。
我也會繼續努力作畫，直到想畫什麼都能畫出來的那一天。

謝謝。

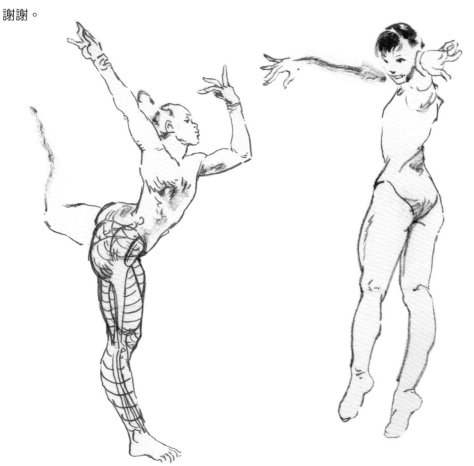

2020 Kim Dong-ho.

～ 目錄

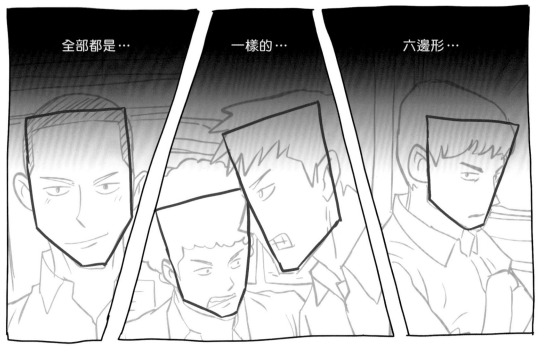

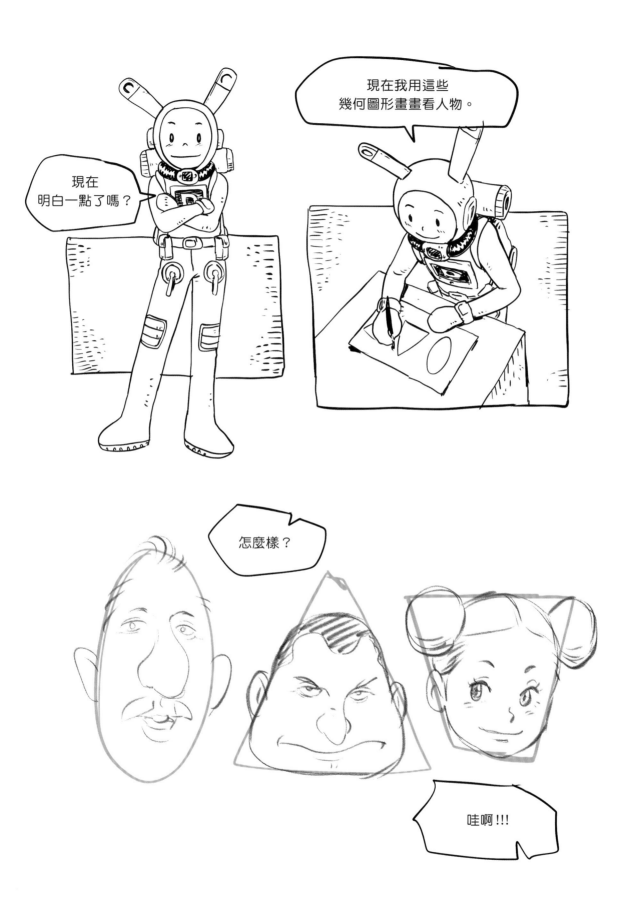

如果看著人物能感覺到某種形狀的話，
那畫起來會很輕鬆，
在觀看者眼中的視覺效果也會很好。

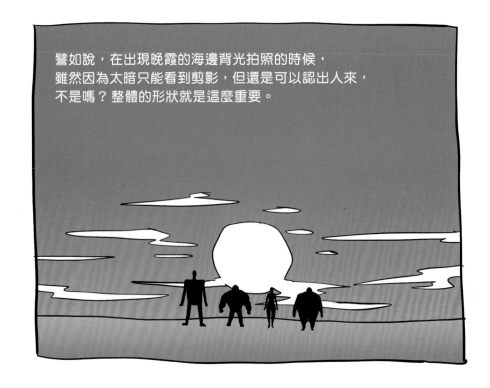

譬如說，在出現晚霞的海邊背光拍照的時候，
雖然因為太暗只能看到剪影，但還是可以認出人來，
不是嗎？整體的形狀就是這麼重要。

描繪人物的臉

了解臉部的基本比例

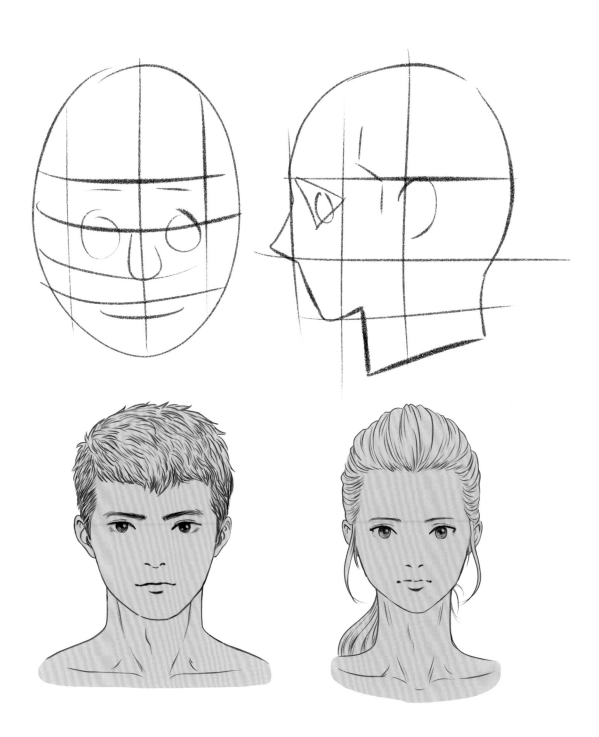

男性正面

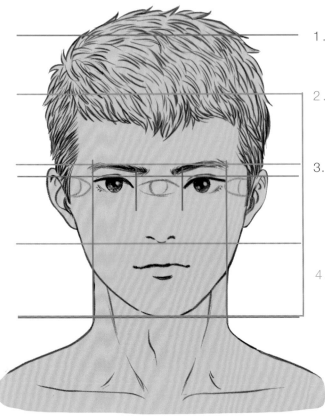

1. 臉部分成一半的話，眼睛大概在這個高度。

2. 臉可以分成三等分，額頭～眉毛、眉毛～鼻子、鼻子～下巴。

3. 雙眼之間的距離最好是一隻眼睛的距離。更準確一點來說，是比一隻眼睛再窄一點點。如果想精準地隔出一隻眼睛的距離，那雙眼的間距可能會變寬。

4. 眼睛外側留半隻眼睛的空間比較恰當。根據眼尾調整脖子的寬度。

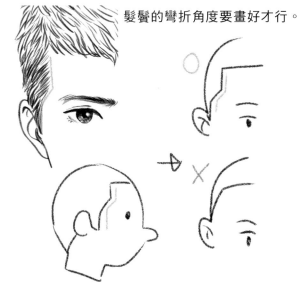

髮鬢的彎折角度要畫好才行。

脖子的形狀根據胸鎖乳突肌而成形。建議寬度畫得比臉窄一點。

但有時候脖子也會比臉還要寬。

側面

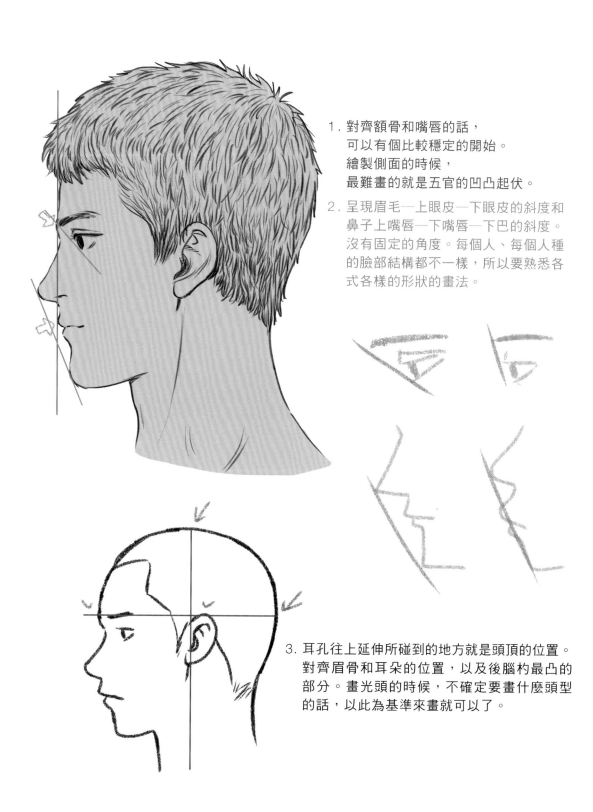

1. 對齊額骨和嘴唇的話，
 可以有個比較穩定的開始。
 繪製側面的時候，
 最難畫的就是五官的凹凸起伏。

2. 呈現眉毛─上眼皮─下眼皮的斜度和
 鼻子上嘴唇─下嘴唇─下巴的斜度。
 沒有固定的角度。每個人、每個人種
 的臉部結構都不一樣，所以要熟悉各
 式各樣的形狀的畫法。

3. 耳孔往上延伸所碰到的地方就是頭頂的位置。
 對齊眉骨和耳朵的位置，以及後腦杓最凸的
 部分。畫光頭的時候，不確定要畫什麼頭型
 的話，以此為基準來畫就可以了。

女性正面

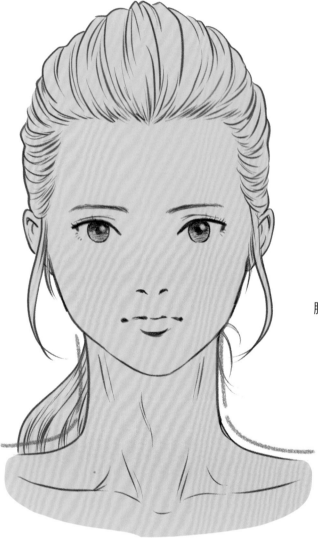

臉部畫得更修長一點。
頭部相對大的話，
臉看起來就會更小、更漂亮。

比起有稜有角的感覺，
整體的感覺是圓圓的。

女性的肌肉層比男性的薄，
所以脖子要畫細一點，
斜方肌的角度平緩。

胸鎖乳突肌與鎖骨的線條比較細且尖銳。

側面

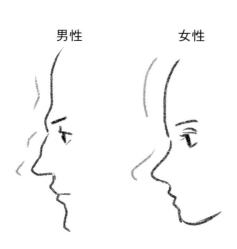

男性　　　女性

雖然從比例來說，
男女性的側臉差不多，
但是線條本身的感覺卻很不一樣。

額頭與鼻子更柔和圓滑。

增加後腦杓的分量感。

斜方肌的肌肉層薄薄的，
所以脖子看起來更細一點，
而後腦杓相對凸出。

也來了解看看臉的角度吧？

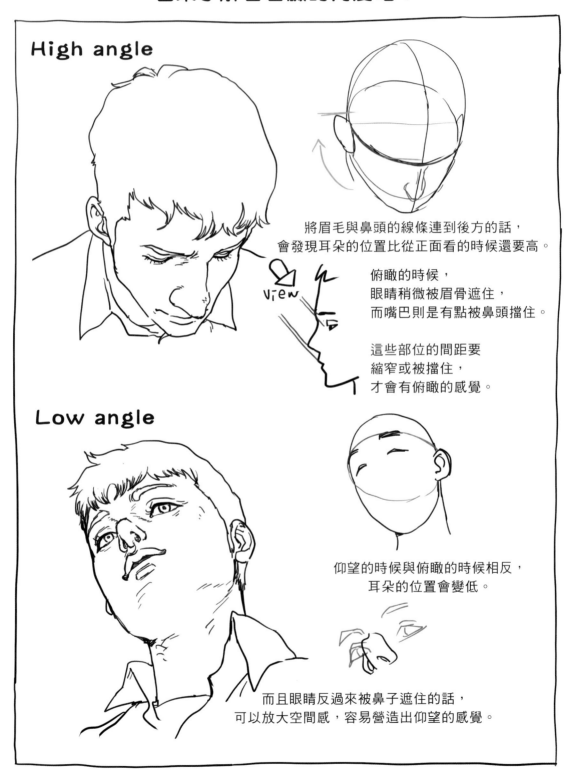

High angle

將眉毛與鼻頭的線條連到後方的話，
會發現耳朵的位置比從正面看的時候還要高。

View

俯瞰的時候，
眼睛稍微被眉骨遮住，
而嘴巴則是有點被鼻頭擋住。

這些部位的間距要
縮窄或被擋住，
才會有俯瞰的感覺。

Low angle

仰望的時候與俯瞰的時候相反，
耳朵的位置會變低。

而且眼睛反過來被鼻子遮住的話，
可以放大空間感，容易營造出仰望的感覺。

善用幾何圖形來描繪人物的臉

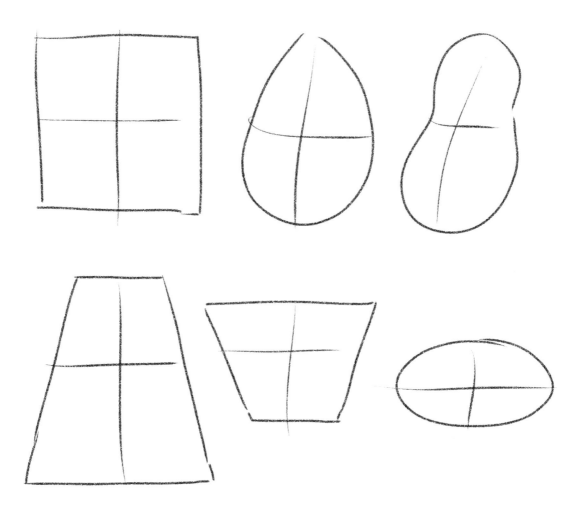

正方形

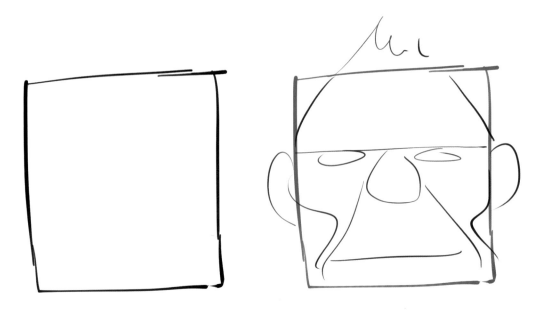

說到四邊形的話，
最容易聯想到的應該是下巴寬厚的人物。

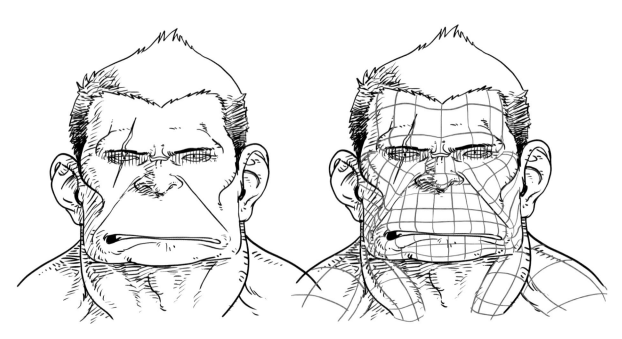

建議對額骨、顴骨、
胸鎖乳突肌與斜方肌的分量感多下工夫。

正方形側面

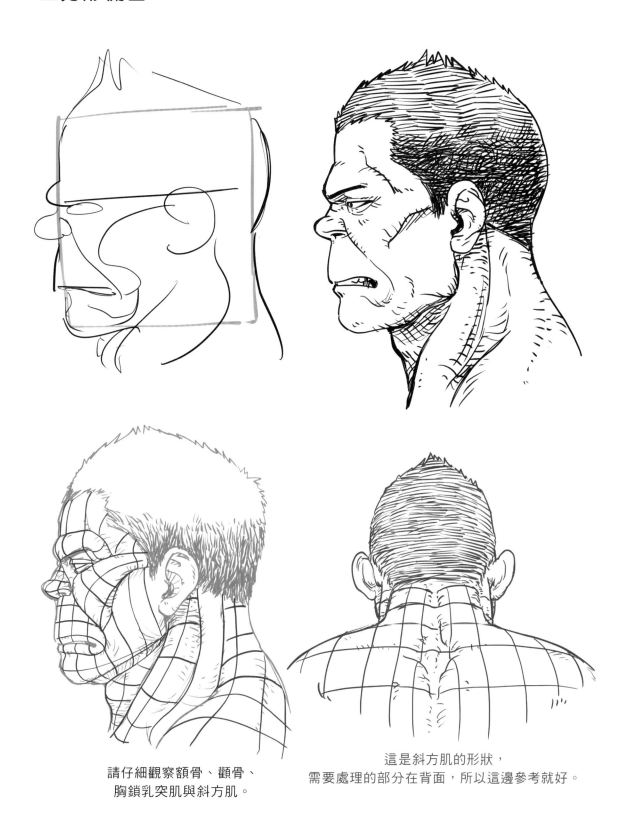

請仔細觀察額骨、顴骨、
胸鎖乳突肌與斜方肌。

這是斜方肌的形狀，
需要處理的部分在背面，所以這邊參考就好。

氣球形狀

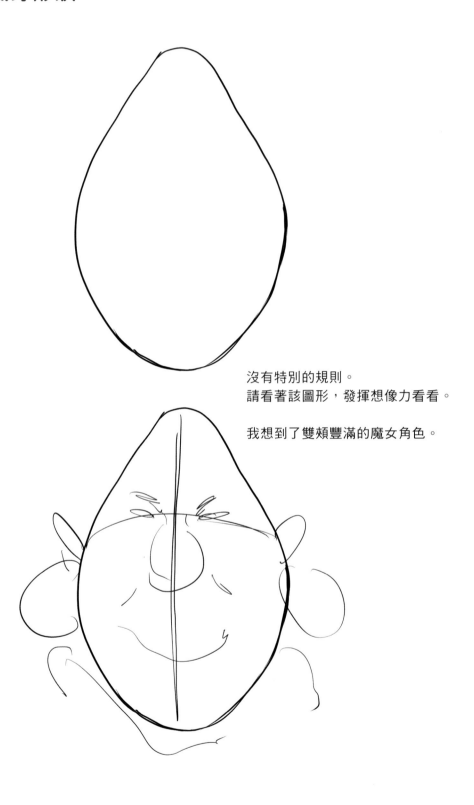

沒有特別的規則。
請看著該圖形，發揮想像力看看。

我想到了雙頰豐滿的魔女角色。

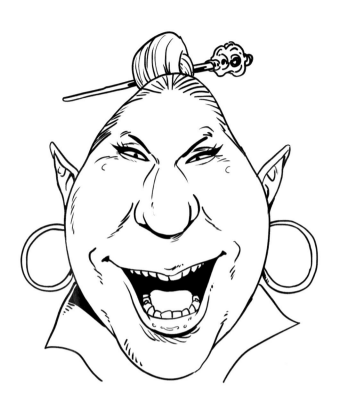

直接做個造型看看是最好的，但是我沒辦法這麼做，所以畫格子來營造立體感。

這對結構的理解會很有幫助。

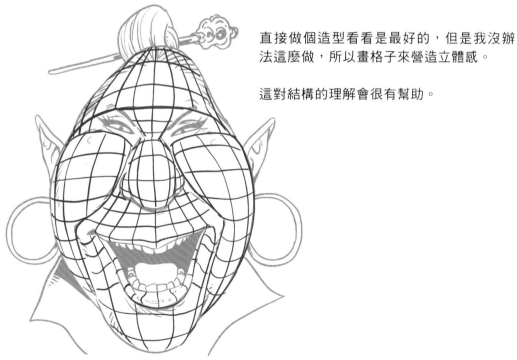

花生形狀

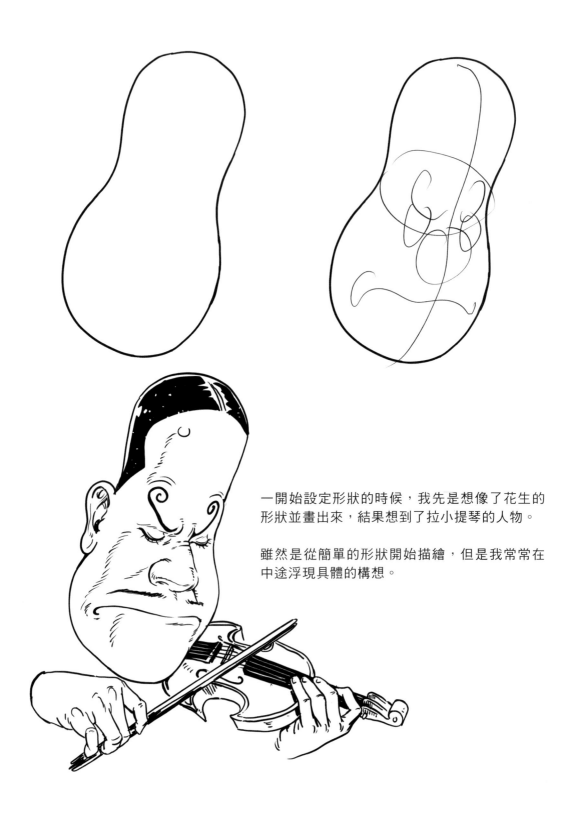

一開始設定形狀的時候，我先是想像了花生的形狀並畫出來，結果想到了拉小提琴的人物。

雖然是從簡單的形狀開始描繪，但是我常常在中途浮現具體的構想。

這邊停一下！

我來講解眼睛的結構。

繪製人物的時候，簡單畫出眼睛、鼻子與嘴巴的情況很常見，
但如果理解結構之後再簡化的話，可以畫出更自然的眼睛。

正面

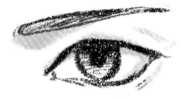 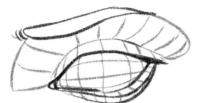 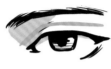

這是基本的眼型。
觀察看看綠色線條的起伏，
會發現有一個很大的彎曲。

側面

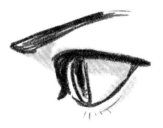 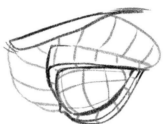 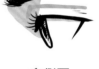

愈側面，
彎曲愈不明顯。

仰望的時候

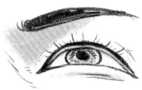 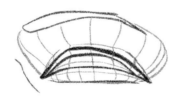

仰望的時候，
眼睛看起來就像在笑。

俯瞰的時候

在俯角狀態下，
眼睛看起來像閉起來。
眉骨突出，
所以看起來有種眼睛往內凹的感覺。

梯形

 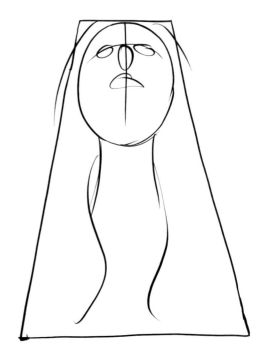

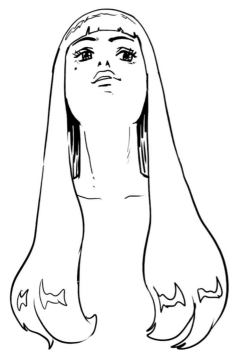

比起臉型，這次我想到的是整體的構圖。
關鍵在於充分體現仰望的空間感。

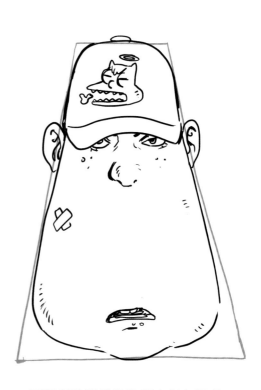

不覺得誇張描繪臉頰也很有趣嗎？

梯形

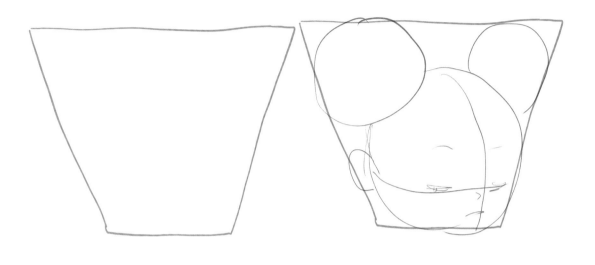

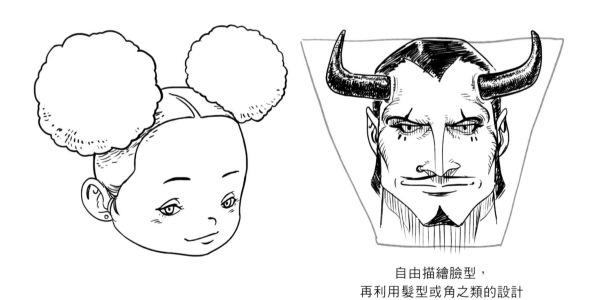

自由描繪臉型，
再利用髮型或角之類的設計
來突顯形態也不錯。

正方形的多種用法

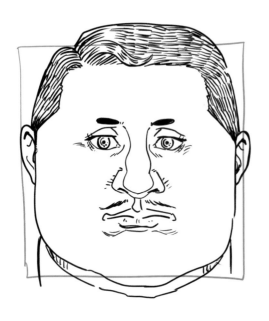

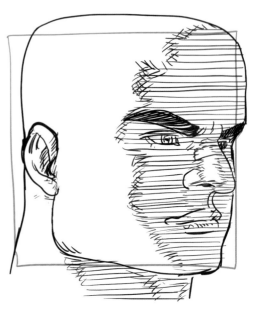

先畫好眼睛、鼻子與嘴巴，
接著再另外描繪臉型來玩玩也很有趣。
我是一邊想像賭場荷官的概念
設定一邊畫的。

如果只看整張臉的輪廓線，
看起來就像單純按照四邊形描繪而成，
但是若能透過明暗
來呈現立體感的話也不錯。

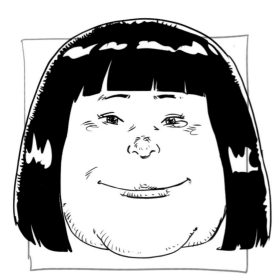

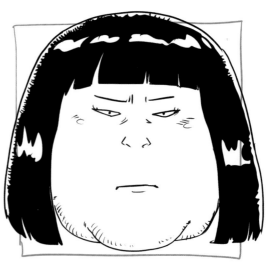

收到禮物很感動的少女。

發現禮物盒裡面是空的之後生氣了。

橢圓形的多種用法

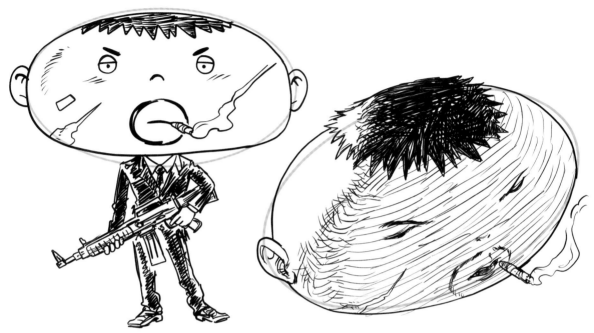

我試著畫了沒有立體感的人物。

利用了明暗來呈現立體感。
明暗是烘托人物氣氛時尤為重要的要素。

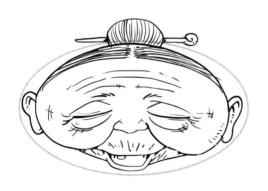

我還畫了可愛的老奶奶。
看到橫向橢圓形的時候，
不一定每次都要聯想到胖胖的人物，對吧？

而且不用試圖將橢圓形畫成整張臉，
你也可以透過設定和設計來按照形狀描繪。

31

長方形

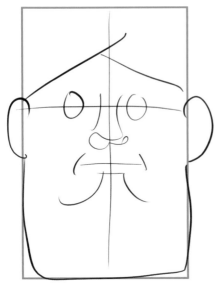

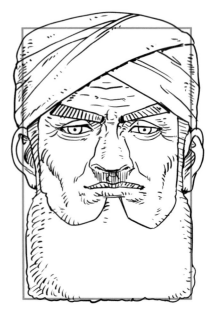

這是直向的長方形。不用想得太難，
只要善用鬍鬚就能按照這個形狀畫出臉來。
在思考這個人物的時候，如果有憑直覺想到的幾何圖形，那就算成功了。

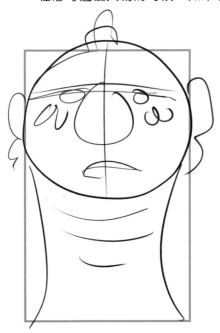

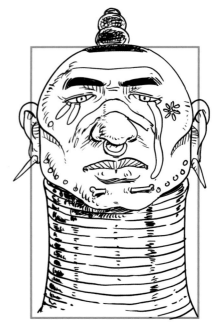

這是原始人部族。
我利用了脖子上的飾品來塑造型狀。
雖然脖子也可以畫得更細長一點，但是考慮到這是四邊形，我便畫了寬寬的脖子。

掌握結構

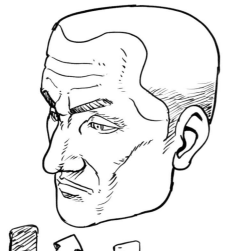

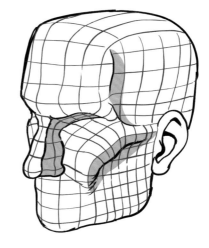

為了專注於顴骨，我刪去了眼睛與嘴巴。
請練習處理看看從眉骨到鼻子的彎曲，
以及顴骨的彎曲陰影。

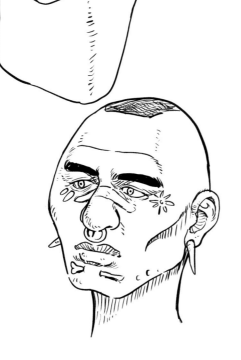

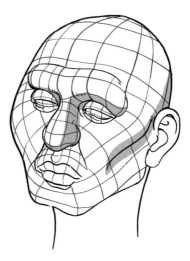

必須了解清楚顴骨的彎曲線條與
上眼皮的彎曲線條相連的結構。

授課的時候經常聽到的提問之一，便是如何描繪下巴線條。

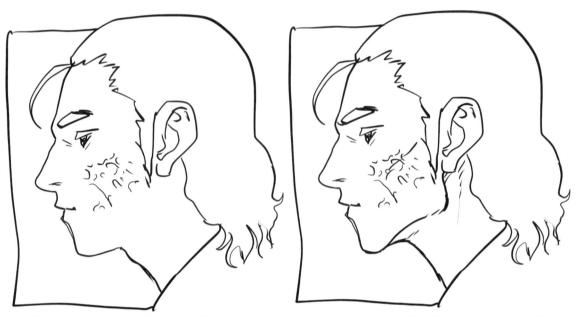

雖然有顎骨的線條，但是就算沒有使用
線條來表現看起來也很自然。
利用輕柔的筆觸或明暗來表現會更好。

不過，如果下巴底部的肌肉或皮下脂肪較
薄的話，也可以描繪明確的下巴線條。
可以繪製出給人有點稍微粗獷或生硬印象
的人物。

還記得我小時候塗鴉的時候，也
很煩惱過要怎麼描繪下巴。
由於當時還沒有主修學畫畫，所
以下巴總是畫到一半就放棄。

不過，就在學習繪畫的時候，我明白
到不要畫正側面的下巴線條，那樣更
自然。
當然了，畫畫這回事沒有正確答案。

改變同個人物的五官與臉型看看

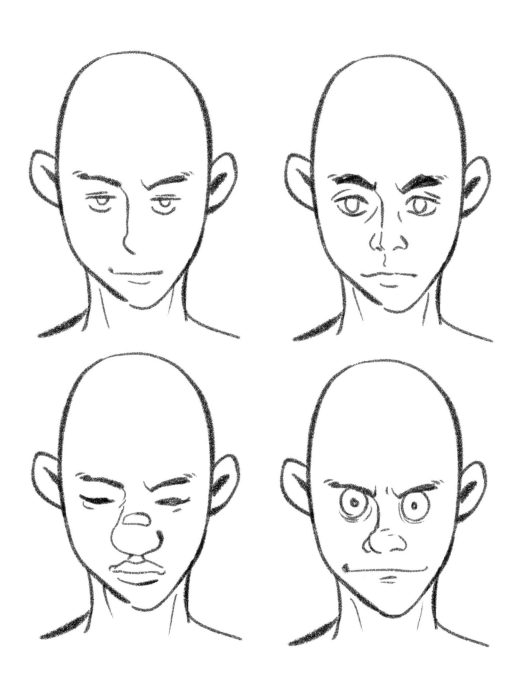

改變五官與臉型看看

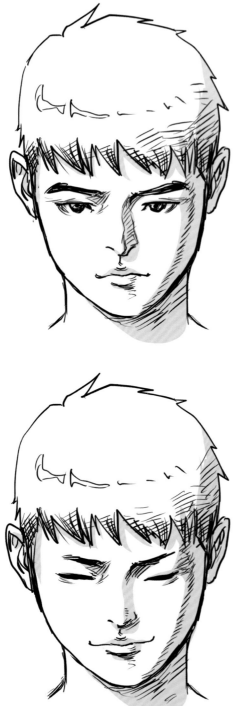

這兩者都是典型的鵝蛋臉。

如果是下面這種改成瞇瞇眼的人物，
看起來更像配角而非主角。
瞇著眼的時候，會給人一種猜不透的印象。

髮型或臉型都一樣，
但是只要稍微改變眼睛和表情，
就能營造截然不同的形象。

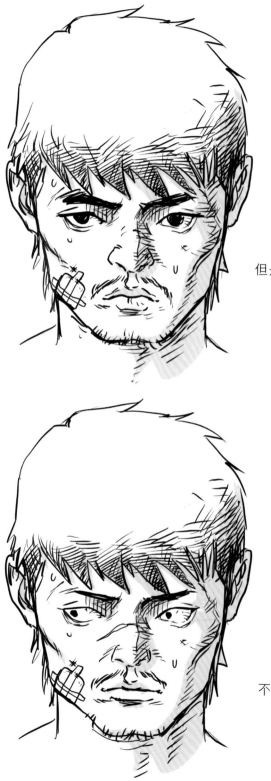

我改變了同個人物的下巴形狀,
看起來更強悍了吧。

目光銳利,
但是深邃的黑眼珠與眉毛強調了人物的善良。

神情消瘦的描繪與茂盛的鬍子,
不覺得很像過去大紅大紫,
但現在是經營拳擊館的館長嗎?

只換了同個人物的眼珠大小。

眼珠變小,眼白部分變多的話,
可營造出有點可怕的氣氛。

不覺得這個人物好像犯了什麼罪在冒冷汗嗎?

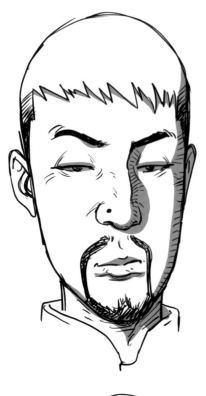

這是長如小黃瓜的臉型。
我一邊想像當武術教練的人物，
一邊畫了這張圖。

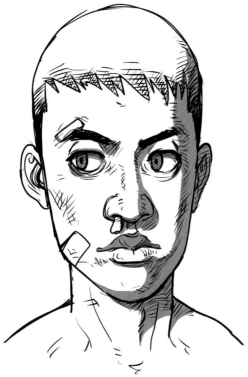

我改變了同個臉型上的五官。
給人一種類似匈牙利拳擊手的感覺。

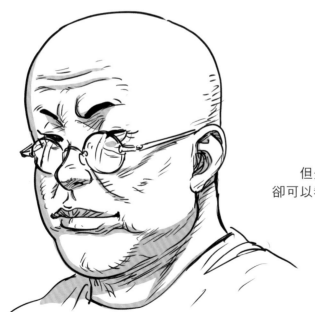

雖然臉型一樣，
但是從五官結構來看的話，
卻可以看出西方人與東方人的區別，
對吧？

透過人物的外表來塑造性格，是很好玩的作業過程。

我想像著驚悚片中的主角，
畫了此人物。

女主角為了解決某個問題而涉及事件，
周遭危機四伏。

即使是同張臉孔，
只要五官和姿勢稍稍改變，
就能創造出個性迥異的人物。

這個人物看起來沉穩，
彷彿能夠順利解決問題，
不受周圍氣氛所動搖。

這是平常幫不上忙的人物。

但是不能因此小看她，
因為她可能會在某個瞬間
給予極大的幫助。

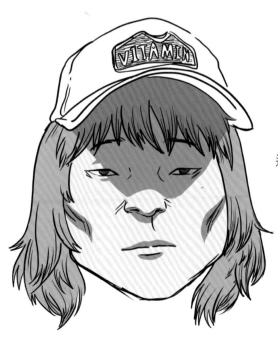

這是對事件袖手旁觀或想避開事件的人物。

但是因為情誼深厚，
日後可能會幫上忙。

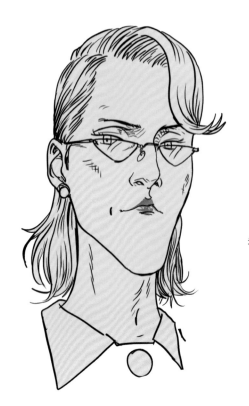

我用長橢圓形來塑造人物形象。

高挺的鼻子與下巴，
看起來就像以自我為中心的夫人或教師。

以些微差距輸掉比賽的運動選手。

與不大的五官相反的寬臉，
有一種會對周遭的人很包容的善良感覺。

我試著描繪了扶養小孩的母親形象。
以前是表現優異的刑警。

樹立德業，外貌平凡，
眼神卻透露著氣勢。

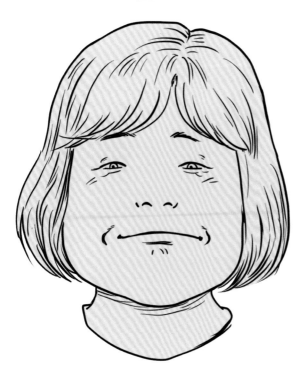

典型的普通母親的模樣。

畫畫看不同角度下的臉

感覺到想像力變好一點了嗎？
反覆畫畫看的話，會更有自信。

但是，有一個重要的事實，
那就是必須理解清楚自己想畫的形態的結構。
無法理解的話，那就把該形態畫成幾何圖形看看。

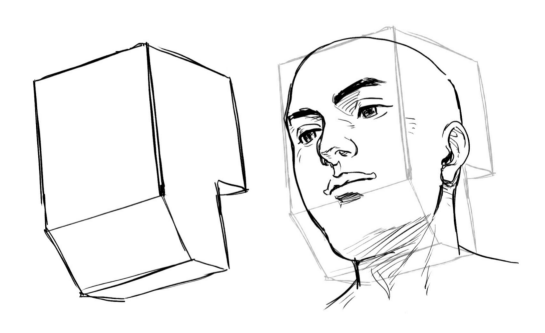

按照幾何圖形傾斜所有的五官。

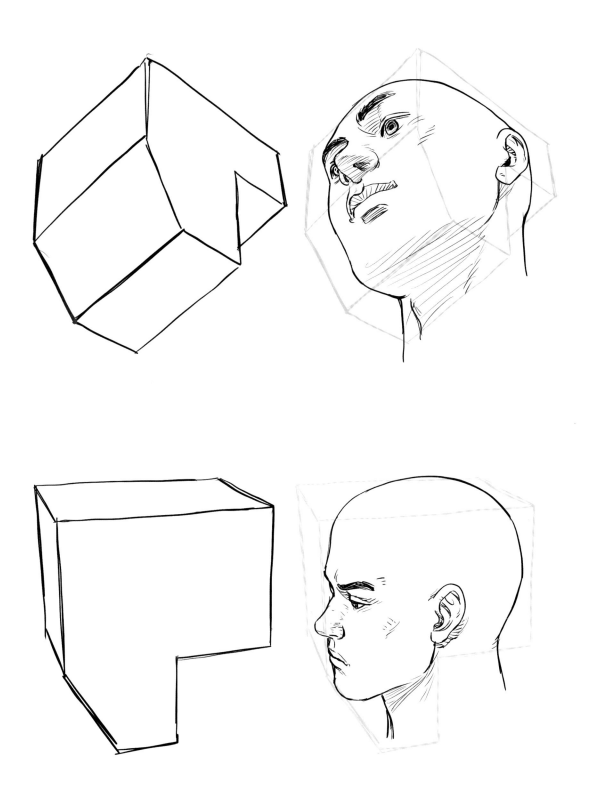

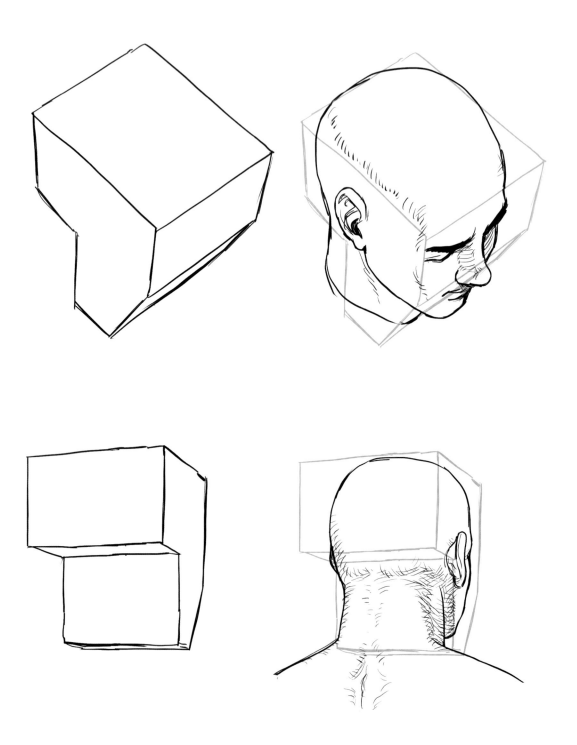

簡單了解西方人與東方人的臉部結構

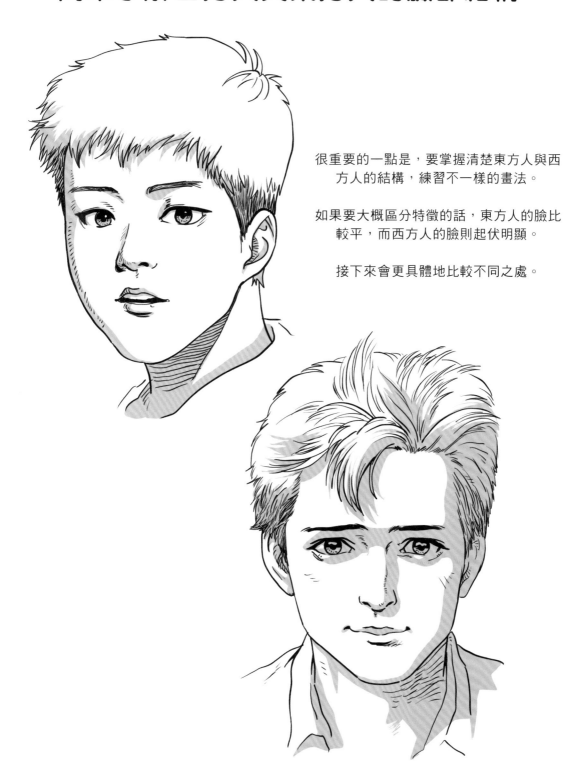

很重要的一點是,要掌握清楚東方人與西方人的結構,練習不一樣的畫法。

如果要大概區分特徵的話,東方人的臉比較平,而西方人的臉則起伏明顯。

接下來會更具體地比較不同之處。

比較西方人與東方人的臉部結構

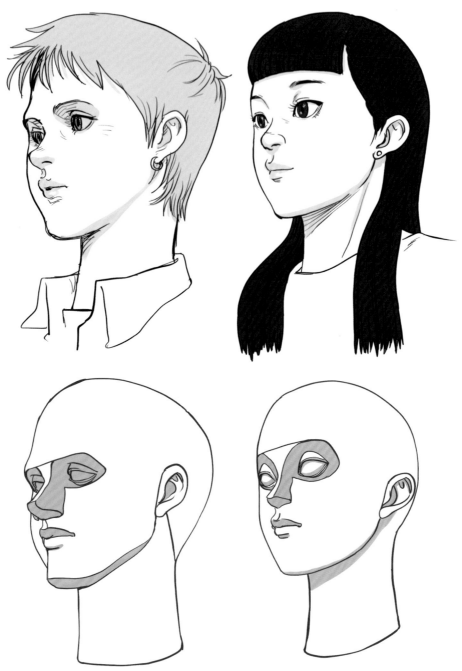

現在要來比較西方人與東方人的臉型。

西方人的眉骨、鼻樑與下巴比東方人更深邃。
後腦杓也是西方人的更突出。

不管怎麼說，學習骨骼結構的時候，還是以立體的西方人為準比較好。

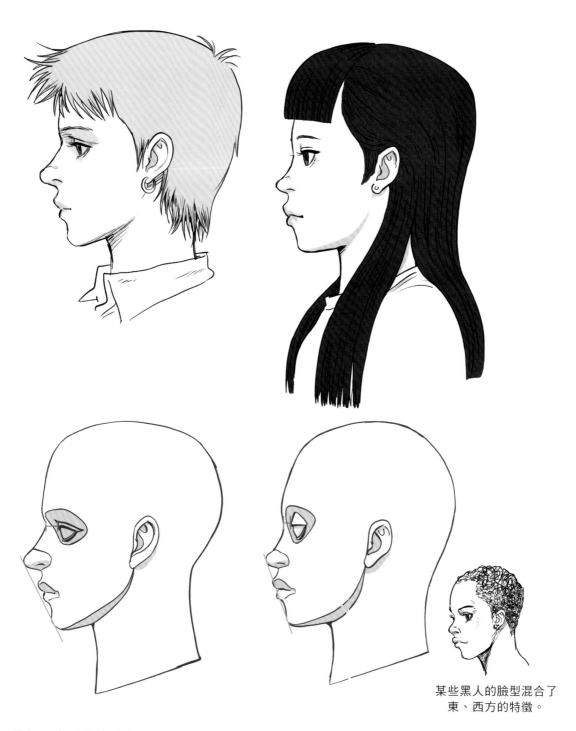

某些黑人的臉型混合了
東、西方的特徵。

從側面來看也能看出從額頭到後腦杓的深度不一樣。

還有一點很有趣，東方人的嘴巴稍微突出，從鼻頭連到下巴的話，線條會碰到嘴唇。當然了，不是所有東方人都是這樣。

描繪男性人物的時候，要在眉骨與眼睛的間距上做出差異。
如果是畫西方人的話，建議強調眉毛的部分。

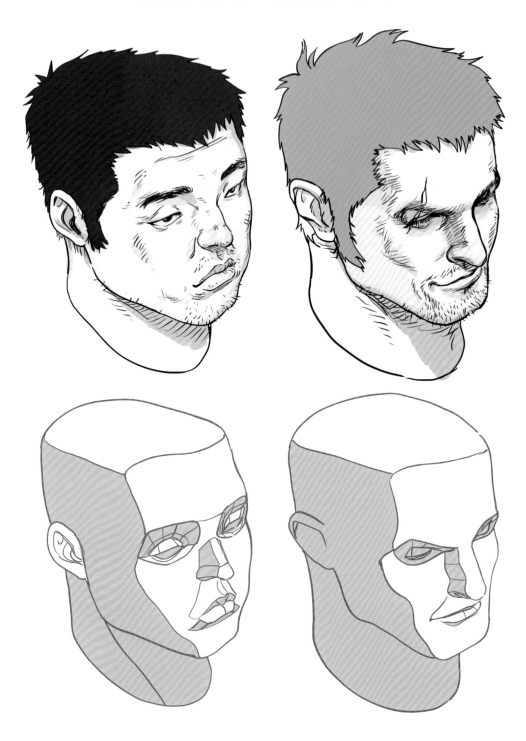

側面也應用相同的原理畫畫看。

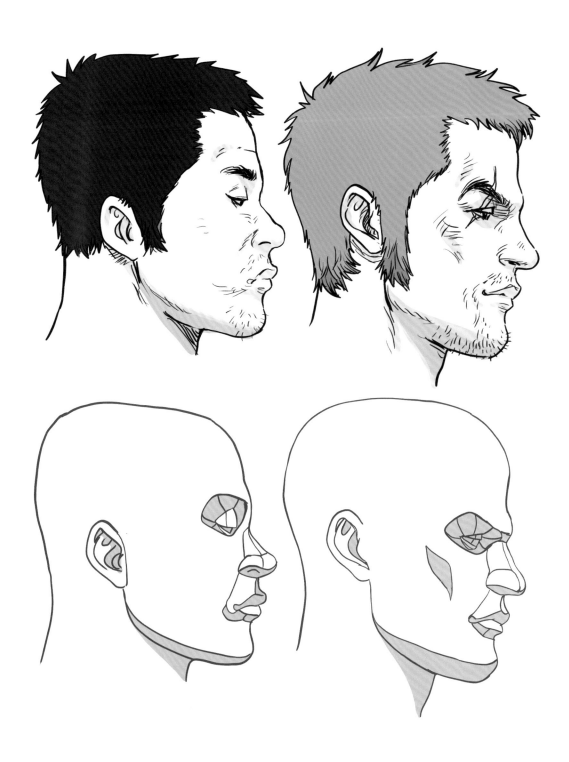

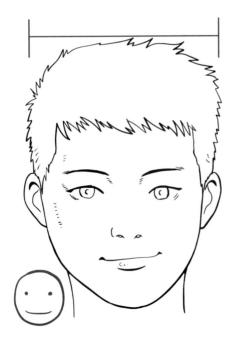

東方人的顴骨寬，
所以臉要畫得圓圓寬寬的。

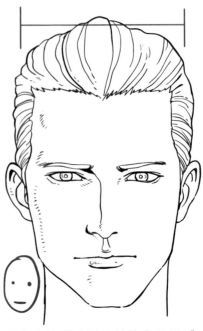

西方人的顴骨則是前後有分量感。
從正面來看的話，臉頰比較窄。

後腦杓有點扁。
請想像兩側比前後更有分量感的形態。

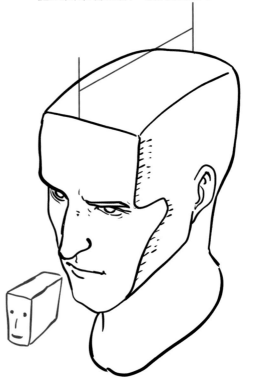

臉的整體前後比較有分量感，
而兩側看起來是窄的。
畫得有稜有角，不太好看吧？

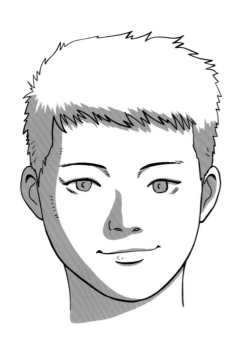 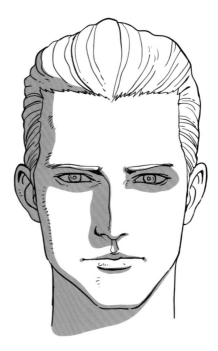

加上明暗的話，更能感受到差異。

 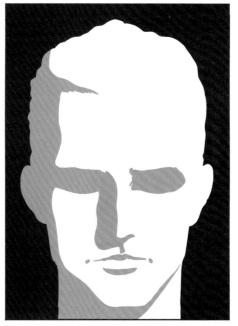

眼睛下面與鼻樑的陰影特別不一樣吧？
練習繪畫的時候，一起練習繪製明暗的話，會更有助於理解。

素描的時候，特別留意了東方人與西方人的特徵。

圓圓的
臉型

有點修長的
臉型

鞋子是作者喜歡的NIKE運動鞋……

畫畫看不同年齡層的臉

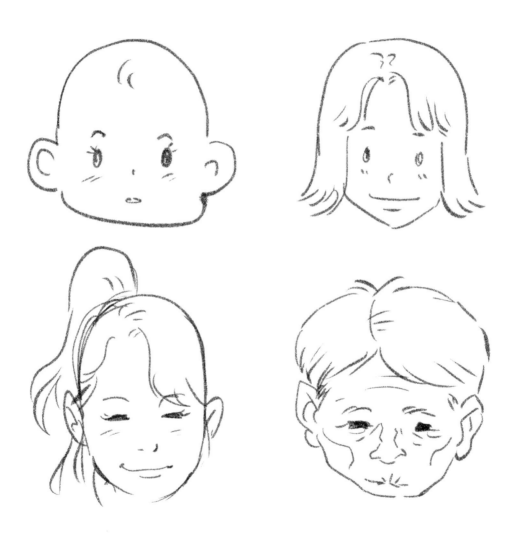

現在要畫畫看嬰兒。

觀察看看嬰兒的頭蓋骨，他們的下顎骨，也就是下巴非常小又脆弱。
把重點放在這裡，並畫上鼓鼓的臉頰，看起來就會很年輕。

此外，建議眼睛的位置畫低一點，縮小眼睛、鼻子與嘴巴之間的間距。

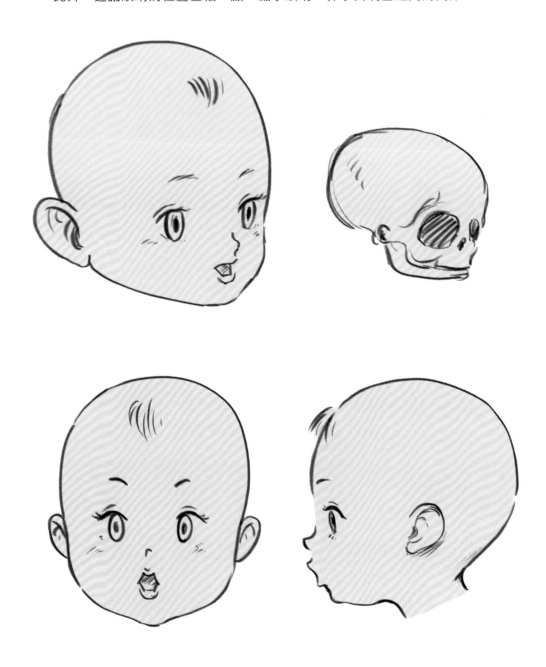

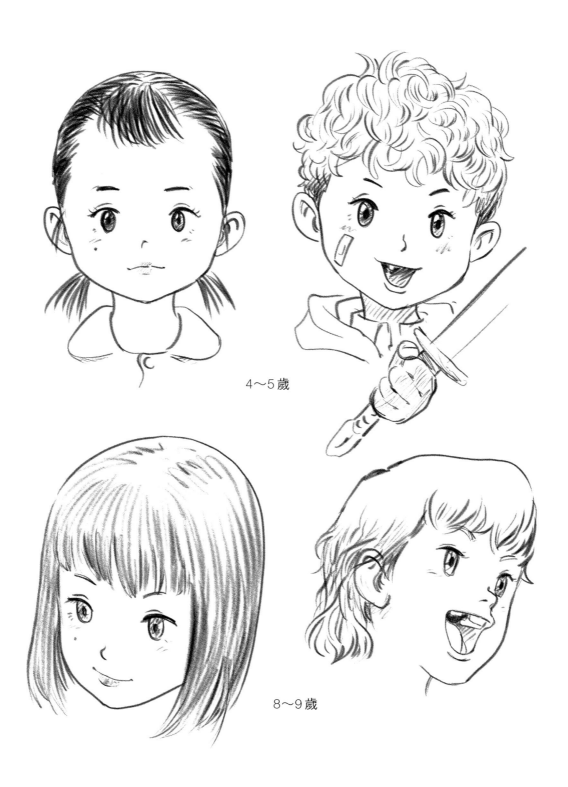

4〜5歳

8〜9歳

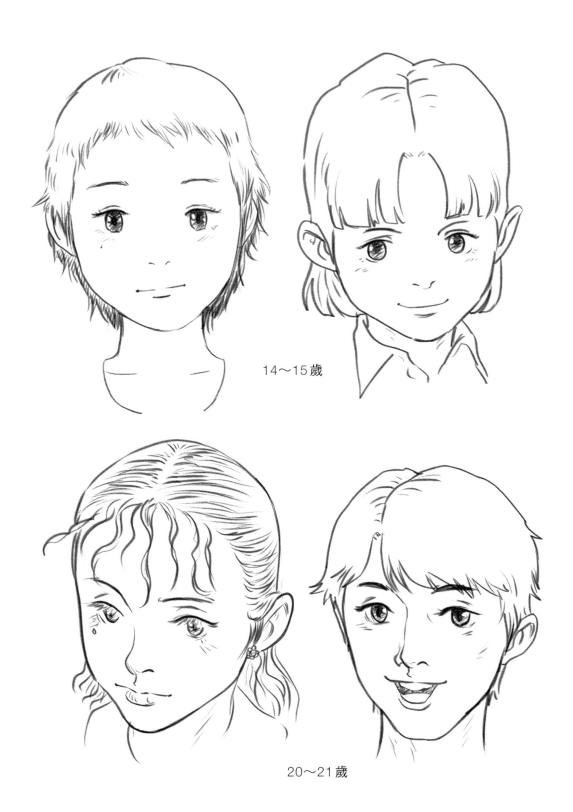

14〜15歳

20〜21歳

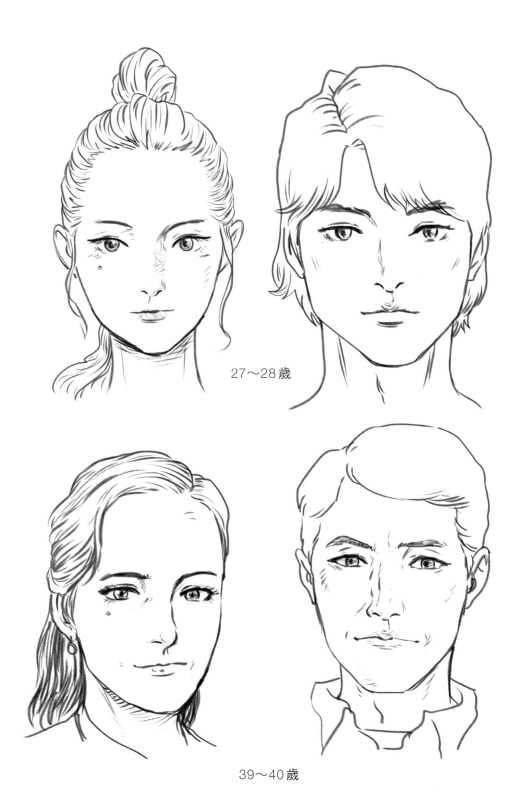

27〜28歳

39〜40歳

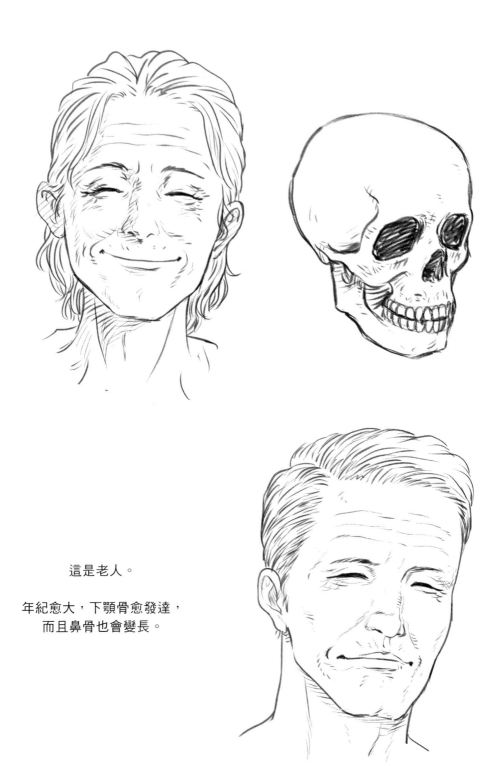

這是老人。

年紀愈大，下顎骨愈發達，
而且鼻骨也會變長。

最大的差異在於下巴與鼻子的長度。

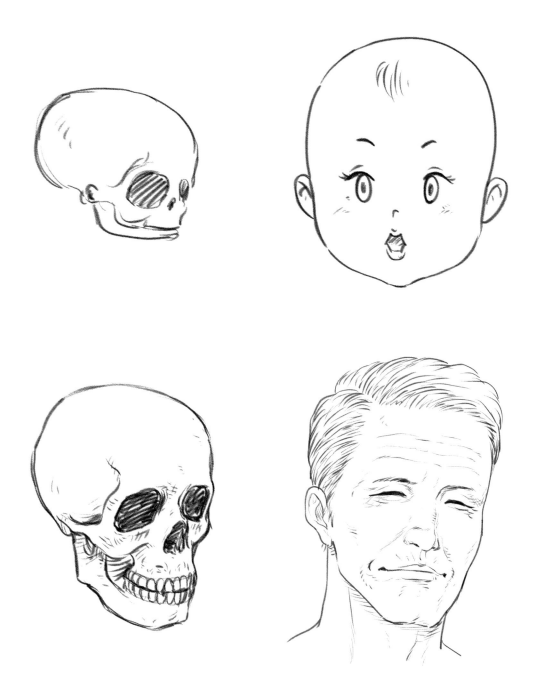

現在強調不同年紀的人物個性，
重新畫畫看。

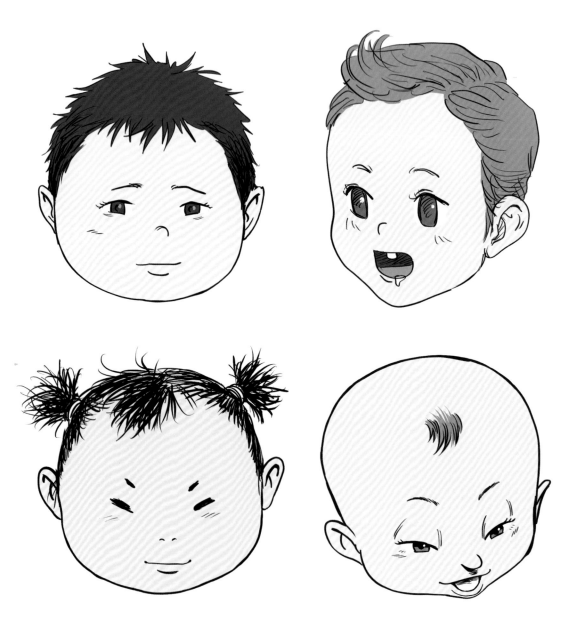

畫小孩子的時候，
建議把五官畫得有分量感一點。

請注意，
眼睛的位置低於臉的中間。

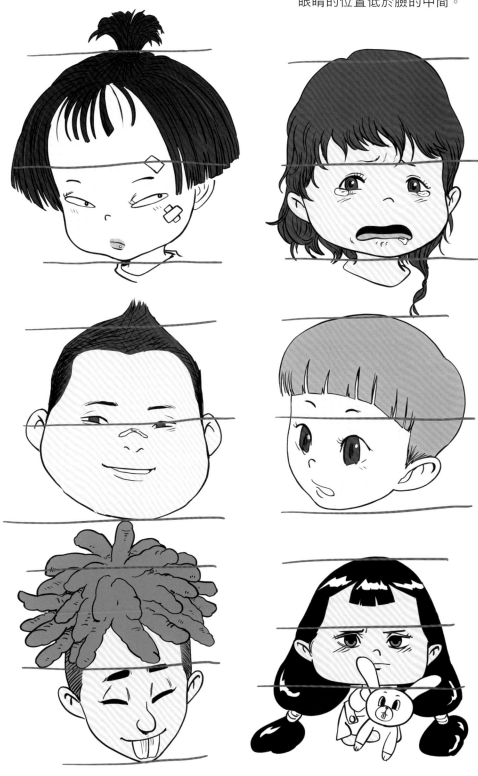

鼻樑短也是小孩子的特徵。

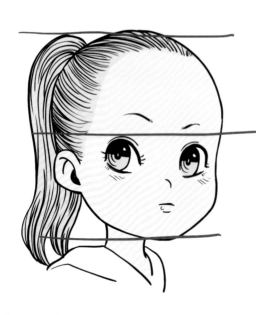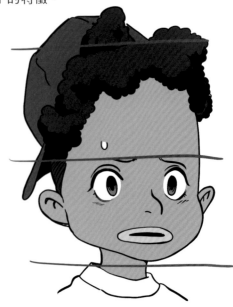

等一下！

平日裡很常聽到別人問我繪製人物的時候要先畫哪個部位，繪製小孩的時候我會先畫出臉型，繪製大人的時候則是先畫眼睛。

1．繪製頭顱。

2．繪製臉頰。
（不是顎骨，是臉頰肉）

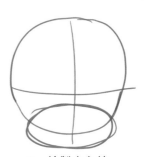

3．繪製中心線。

4．在中心線下方繪製眼睛。沒有鼻樑，人中較短，眼睛、鼻子與嘴巴聚在一起。

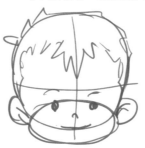

5．繪製寬寬的額頭。

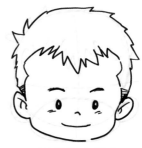

6．可愛的小朋友。

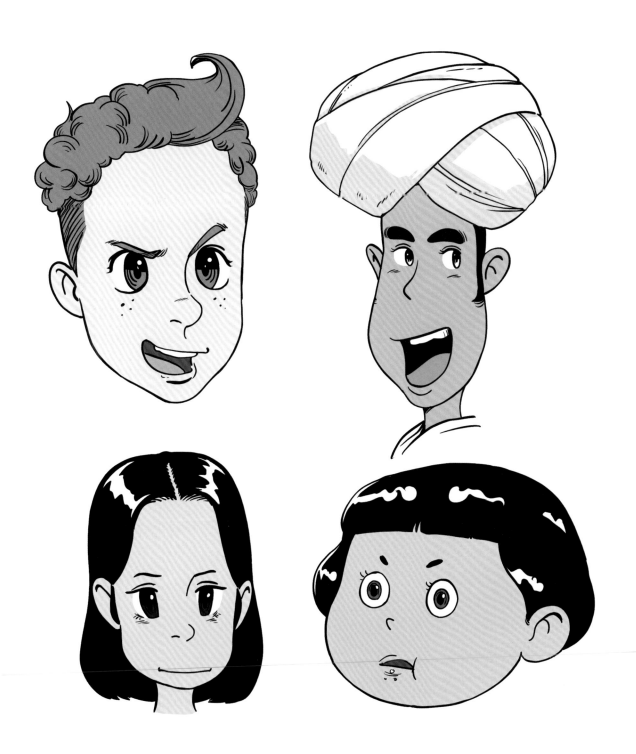

下巴隨著年紀的增長愈加發達。
人中和鼻樑也一點一點加長的話，就能繪製出想畫的年齡層的人物。

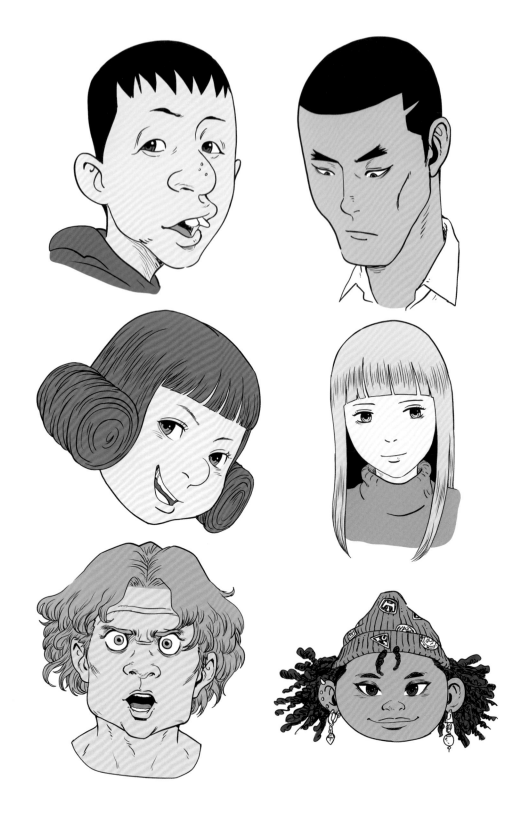

眼神畫得銳利一點，表情更豐富滑稽的話，
就算是小朋友的臉型，外觀看起來也會像成年人。

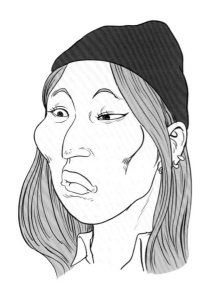
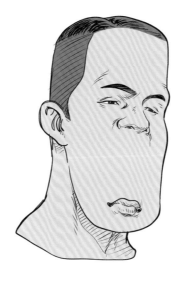

也可以誇大顴骨或人中，突顯人物個性。

除此之外，請透過誇張或省略的畫法來進行各式各樣的練習。

等一下！

我在畫成年人的時候，會從部位較小的眼睛開始畫，再逐漸擴大。

1. 繪製眼睛。

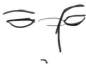

2. 空出一隻眼睛的距離後，繪製另一邊的眼睛與鼻樑。

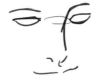

3. 繪製嘴巴。

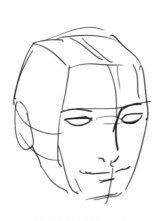

4. 按照比例繪製額頭與下巴的大小，並描繪有分量感的頭型。

5. 為了強調成年人的形象，眼珠畫得更小。

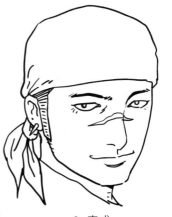

6. 完成。

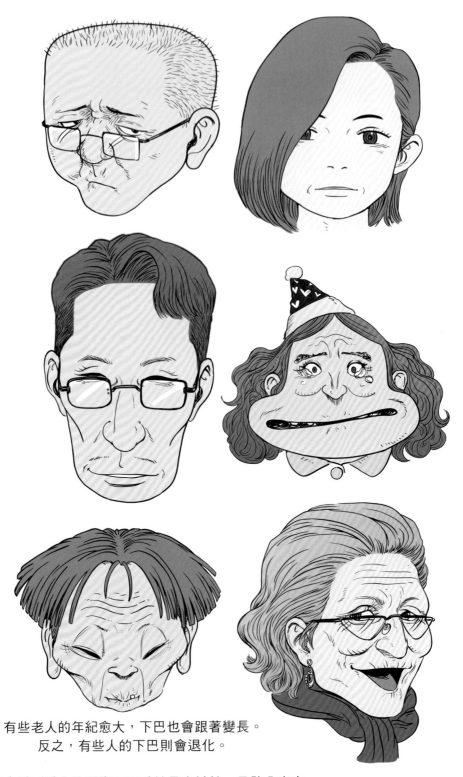

有些老人的年紀愈大，下巴也會跟著變長。
反之，有些人的下巴則會退化。

而且皮膚會受到重力的影響而下垂並長出皺紋，骨骼凸出來。
請注意嘴角的皺紋與顴骨。

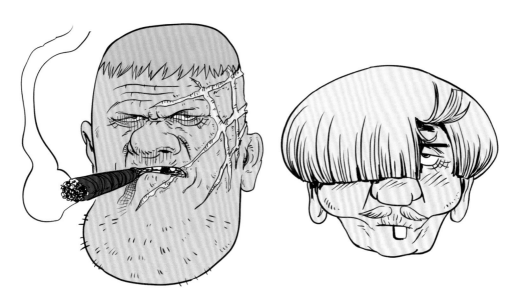

等一下！

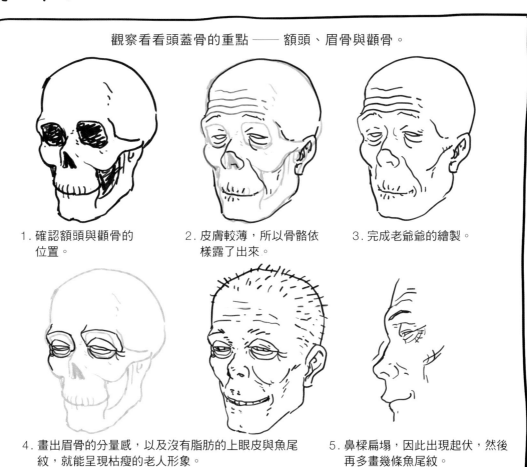

觀察看看頭蓋骨的重點 —— 額頭、眉骨與顴骨。

1. 確認額頭與顴骨的位置。

2. 皮膚較薄，所以骨骼依樣露了出來。

3. 完成老爺爺的繪製。

4. 畫出眉骨的分量感，以及沒有脂肪的上眼皮與魚尾紋，就能呈現枯瘦的老人形象。

5. 鼻樑扁塌，因此出現起伏，然後再多畫幾條魚尾紋。

人體比例與人體解剖學

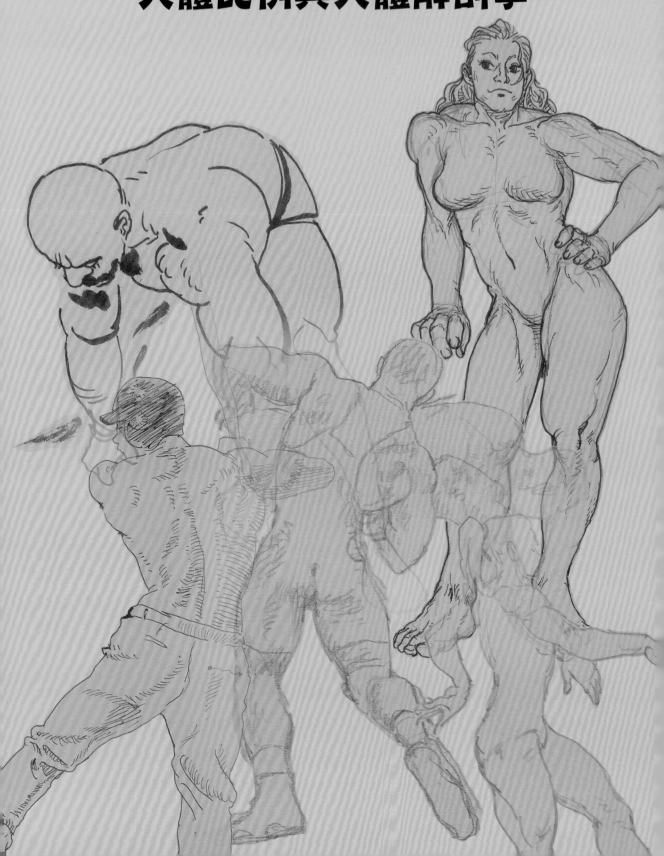

71

了解基本的人體比例

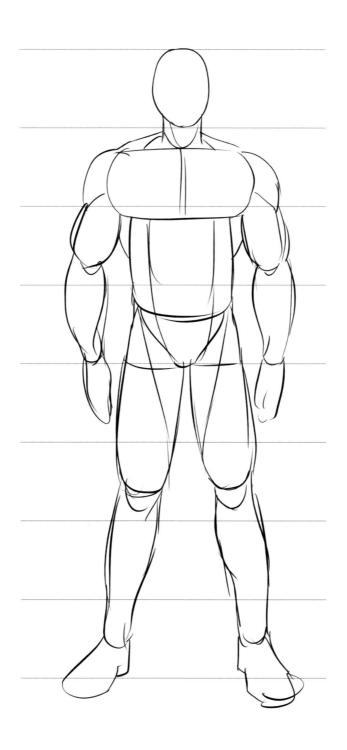

如同我前面所說的，
一幅好畫的標準之一便是只看剪影也能
區分出人物。

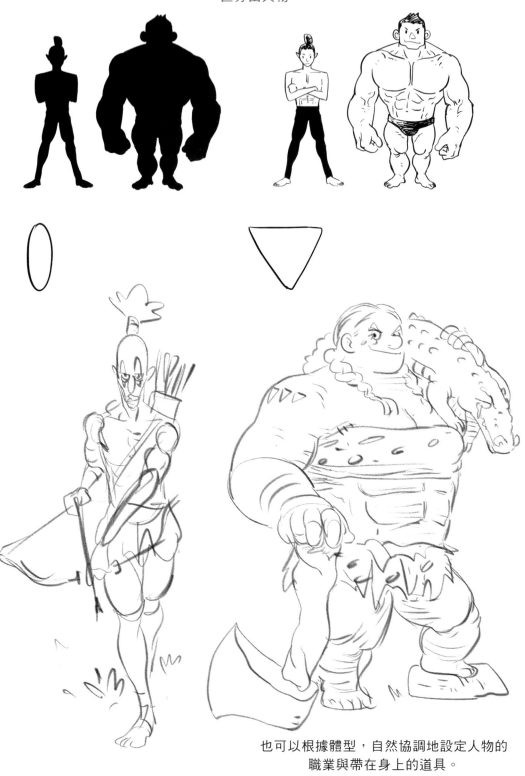

也可以根據體型，自然協調地設定人物的
職業與帶在身上的道具。

為了正式了解體型，需要學習人體解剖學。

本書並非人體解剖學書，所以沒辦法涵蓋所有的範圍，
但是我會側重於幾個繪製人體時比較顯眼的部位。

現在來認識人體的比例吧。

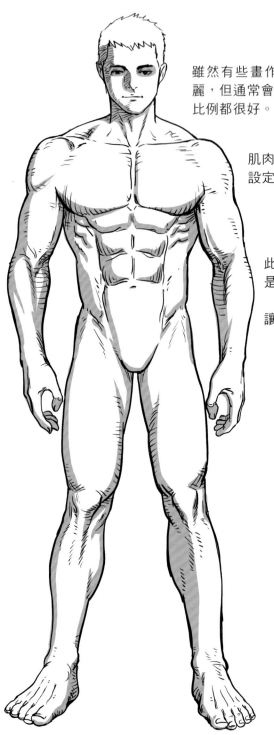

雖然有些畫作的比例很奇怪，看起來卻依然美麗，但通常會讓人覺得好看、很美的畫作大部分比例都很好。

肌肉的表現是畫好一幅畫的重點，但是只要比例設定得當的話，也能畫出好看、美麗的畫。

此外，就算你想呈現有趣的比例和體型，還是要知道基本的比例才能自由自在地變形。

讓我們在這個章節深入了解人體的比例吧。

首先，我會以八頭身當作理想的比例來說明。

請仔細確認各個頭身落在哪個部位上。

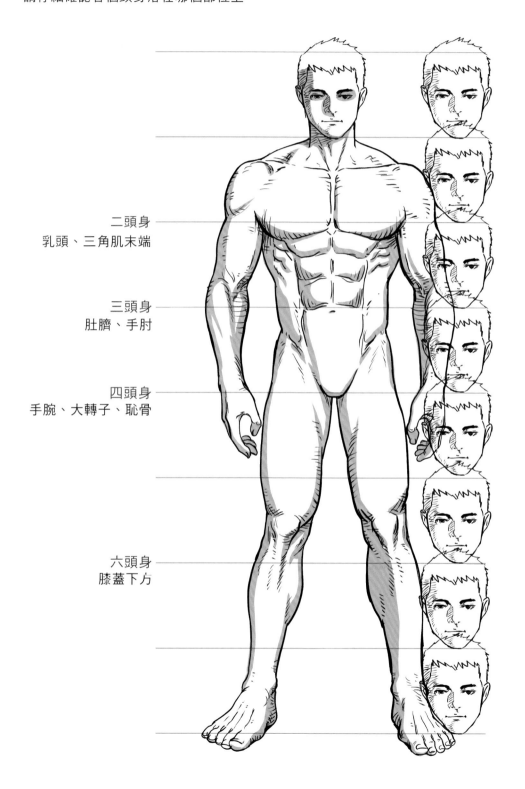

二頭身
乳頭、三角肌末端

三頭身
肚臍、手肘

四頭身
手腕、大轉子、恥骨

六頭身
膝蓋下方

乳頭要畫在比胸部低一點點的地方。
如果不經思考就把胸部末端畫在二頭身上的話，
會給人一種壓迫感。

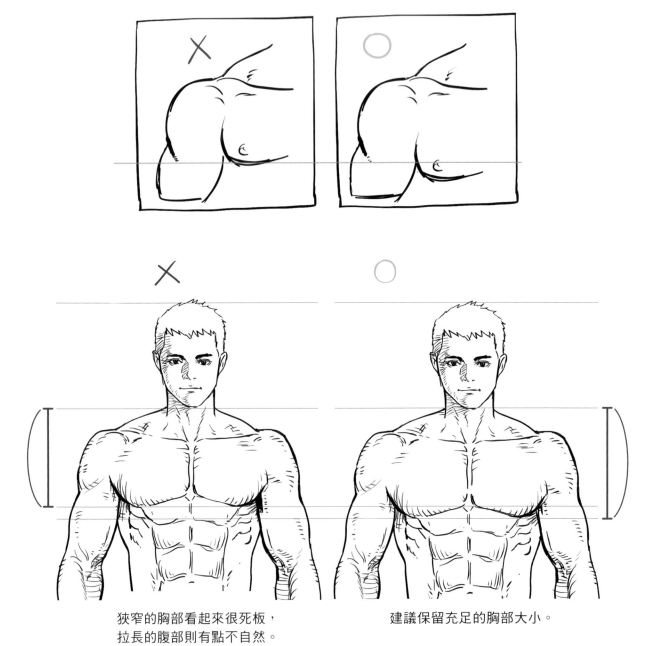

狹窄的胸部看起來很死板，
拉長的腹部則有點不自然。

建議保留充足的胸部大小。

三頭身 手肘、肚臍

請注意，手肘和手臂彎曲的部分的高度不一樣。

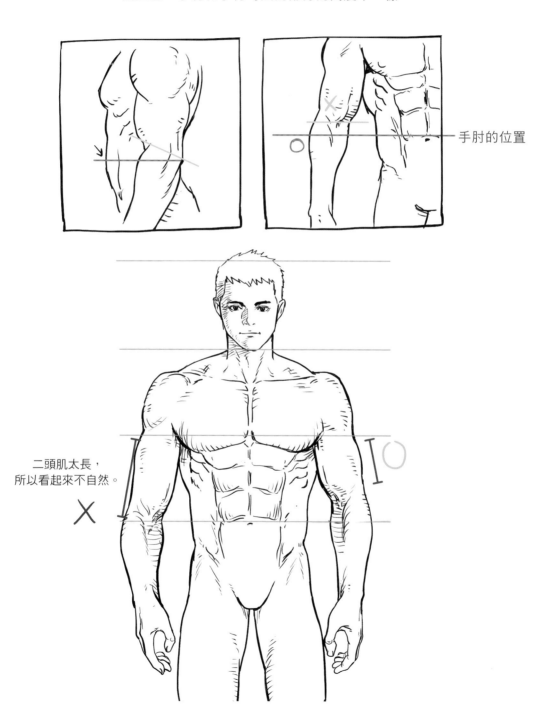

手肘的位置

二頭肌太長，
所以看起來不自然。

四頭身 手腕、大轉子、恥骨

把這個部分想成是人體的中心就可以了。

有人手臂長，有人手臂短，所以這個部分就算
畫得不太準確也不會有太大的問題。

立正站著的時候，
手腕大概落在人體的中心上。

臀部與恥骨的高度不一樣。

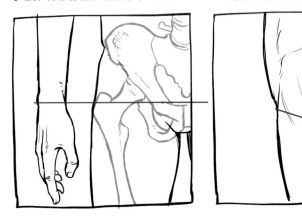

六頭身 膝蓋下方

膝蓋的長度比想像中的長。

六頭身位於膝蓋下方才自然。
如果是落在膝蓋起始點的話，大腿看起來會很誇張。

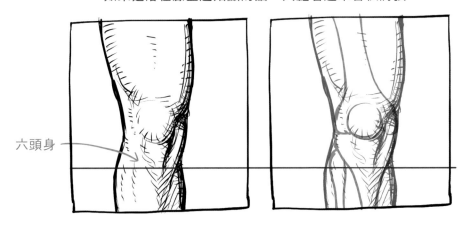

六頭身

女性的比例

繪製女性的時候，
身長比例跟男性一樣。

不過，強調骨盆寬度
而不是肩膀的話，
女性的形象會更鮮明。

打破八頭身的比例，變形看看。

除了腹部以外，我描繪了全身的肌肉，
而且手臂畫得長長的，下半身則是又短又粗壯。

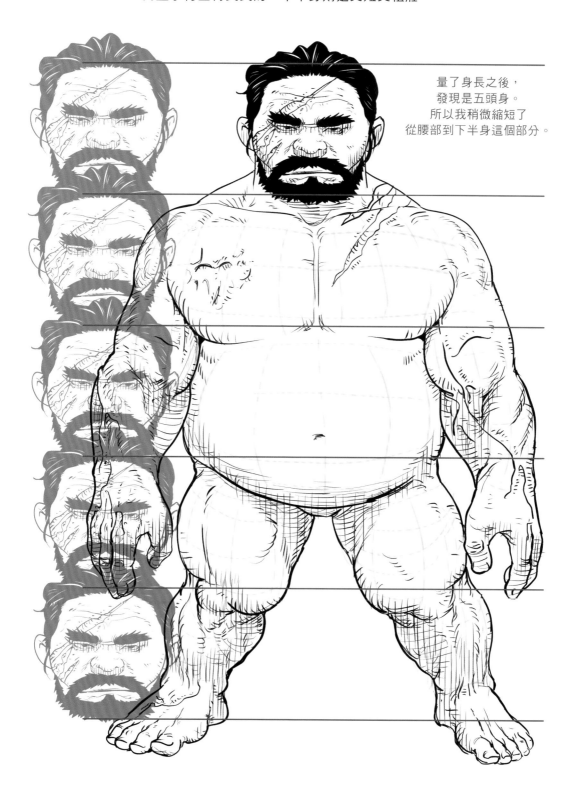

量了身長之後，
發現是五頭身。
所以我稍微縮短了
從腰部到下半身這個部分。

只是畫好裸體還不算結束，
當然還要思考要怎麼運用人物，完成最終的設計。

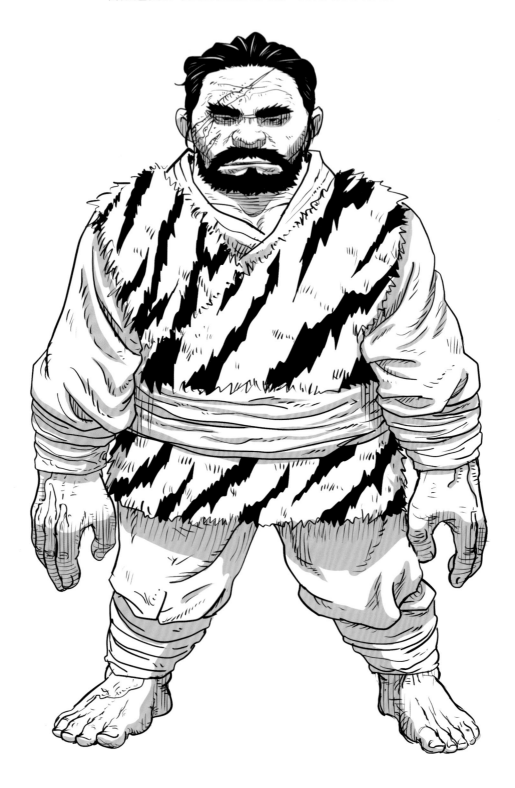

這次反過來拉長身長。

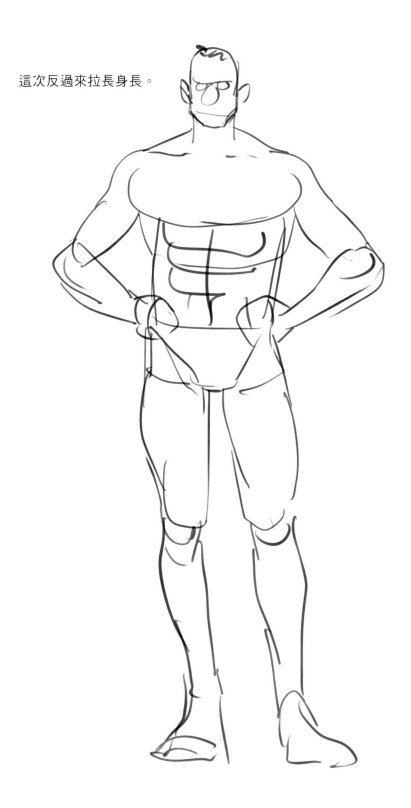

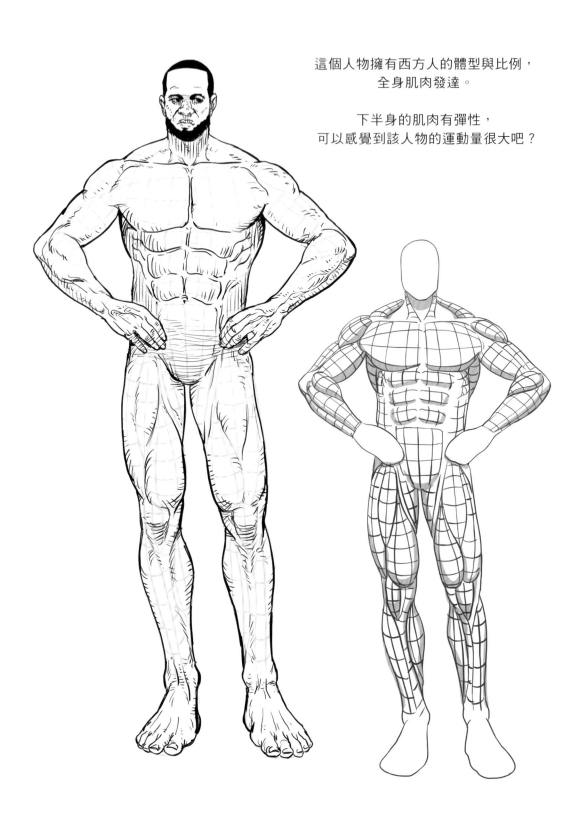

這個人物擁有西方人的體型與比例，
全身肌肉發達。

下半身的肌肉有彈性，
可以感覺到該人物的運動量很大吧？

透過這種方式練習如何改變身長，
試著呈現各式各樣的人物吧。

CHAPTER 02
了解肌肉

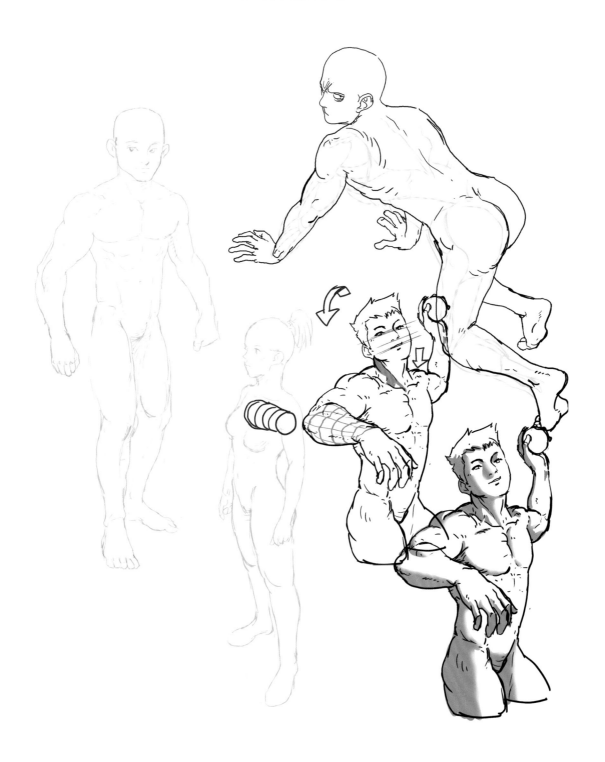

斜方肌

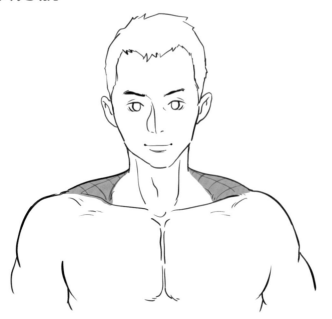

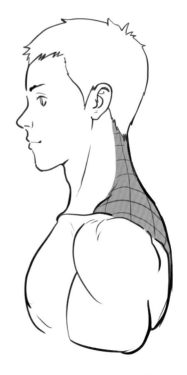

從正面來看的時候,可以看到一點點的肩膀。
止點在鎖骨的1／3～1／2處。

從側面來看,三角肌連到後方。

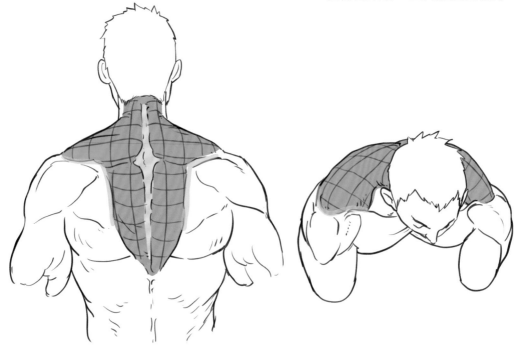

但是從後面來看的話,
斜方肌占據了相當廣的背部面積。
附著於部分肩胛棘與部分肩胛骨上。

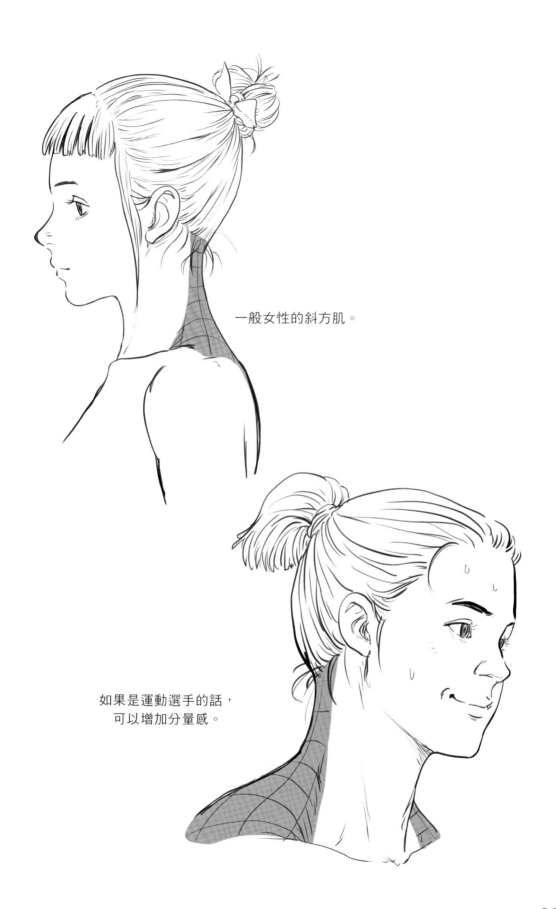

一般女性的斜方肌。

如果是運動選手的話，
可以增加分量感。

三角肌

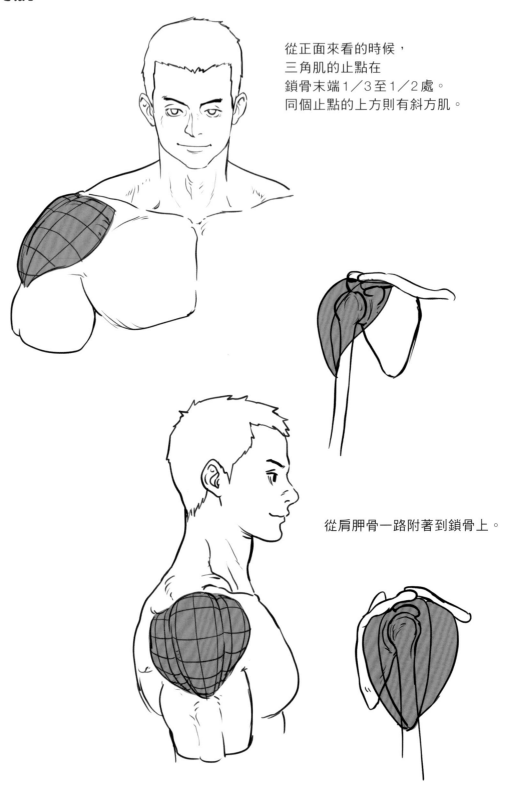

從正面來看的時候，
三角肌的止點在
鎖骨末端1／3至1／2處。
同個止點的上方則有斜方肌。

從肩胛骨一路附著到鎖骨上。

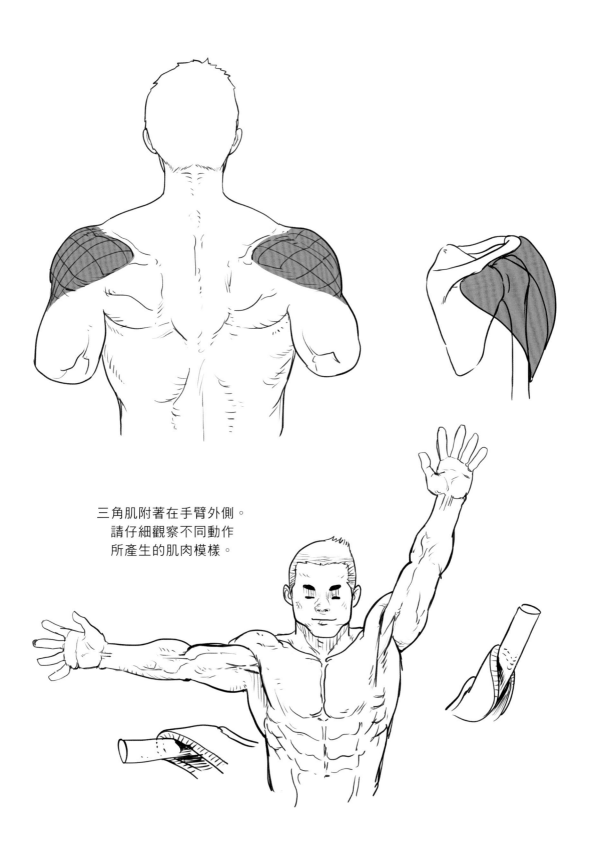

三角肌附著在手臂外側。
請仔細觀察不同動作
所產生的肌肉模樣。

肱二頭肌

繪製肌肉的時候，
最有特徵的肌肉之一便是肱二頭肌。

雖然看起來只是一坨肌肉，但是從肌肉的起點來看，可以分成長肌肉和短肌肉這兩種。

長肌肉的起點是肩胛骨外側，短肌肉的起點則是喙突。

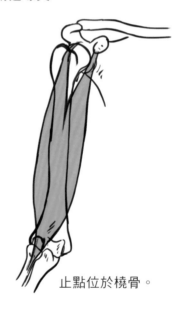

止點位於橈骨。

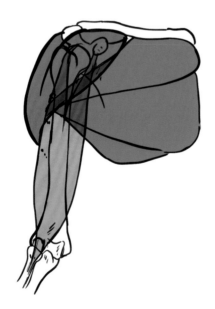

這是被胸大肌與三角肌包覆住的模樣。

請注意肌肉收縮時的感覺。

每個人的肌肉發達程度都不一樣，
建議多練習繪製各種形狀的肌肉。

肱三頭肌

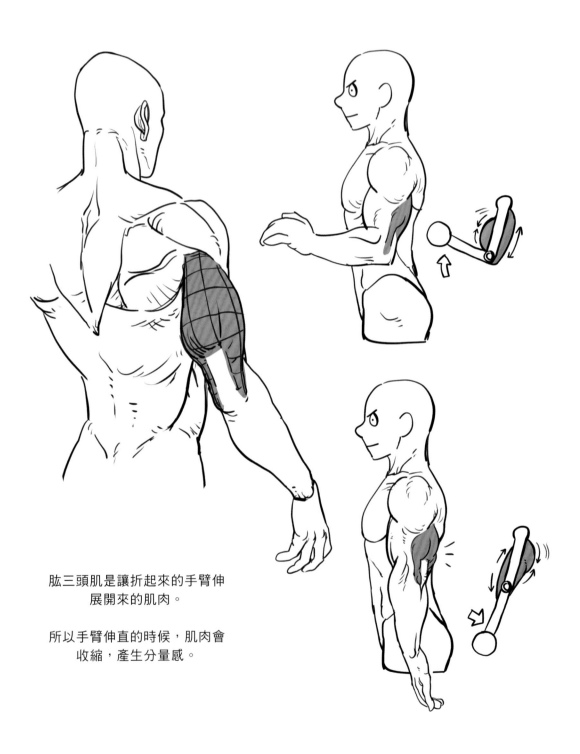

肱三頭肌是讓折起來的手臂伸
展開來的肌肉。

所以手臂伸直的時候,肌肉會
收縮,產生分量感。

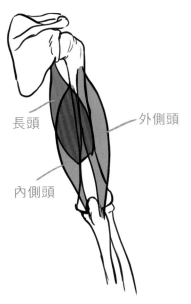

長頭

外側頭

內側頭

如同該肌肉的名稱,總共有三個頭。

長頭位附著於肩胛骨盂下結節。
外側頭與內側頭附著於肱骨後面。

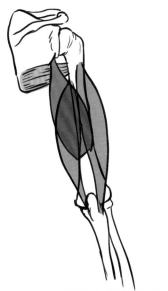

大圓肌在長頭的下面,
並連接到手臂內側。

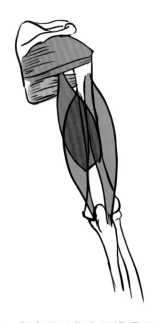

棘下肌與小圓肌往上經過長頭。

了解清楚肌肉的位置和關係,
才有助於繪製手臂、背部和腋下。

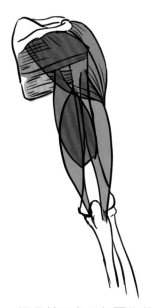

這是被三角肌包覆住的模樣。

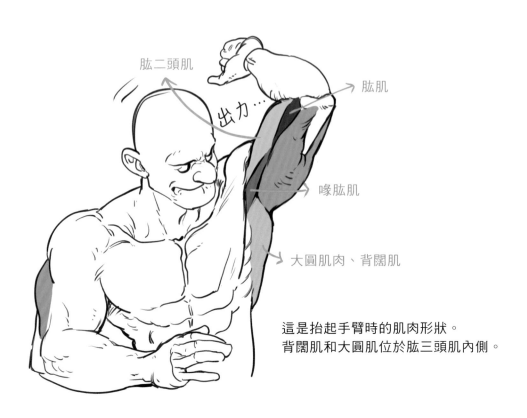

肱二頭肌

肱肌

出力…

喙肱肌

大圓肌肉、背闊肌

這是抬起手臂時的肌肉形狀。
背闊肌和大圓肌位於肱三頭肌內側。

請小心…

只要記熟手臂肌肉的順序，繪圖的時候就會方便很多。
請按照肱二頭肌、肱肌和肱三頭肌的順序背下來。

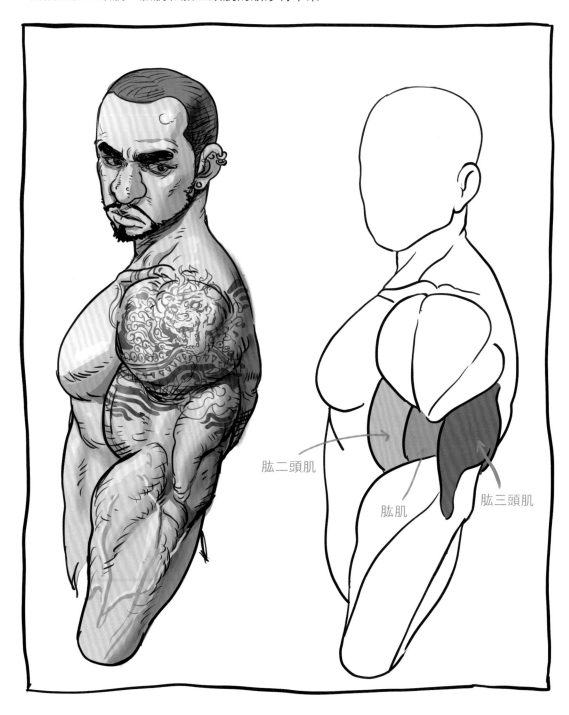

肱二頭肌

肱肌

肱三頭肌

肱橈肌

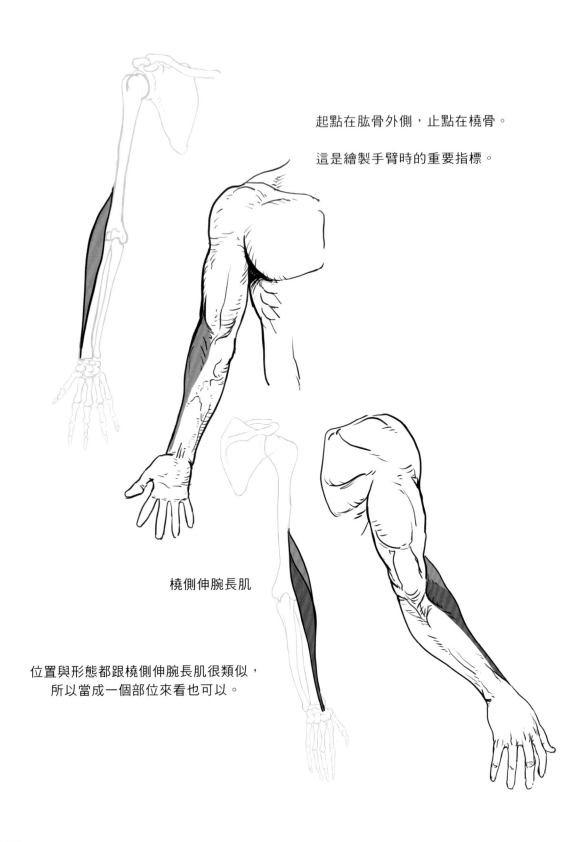

起點在肱骨外側，止點在橈骨。

這是繪製手臂時的重要指標。

橈側伸腕長肌

位置與形態都跟橈側伸腕長肌很類似，
所以當成一個部位來看也可以。

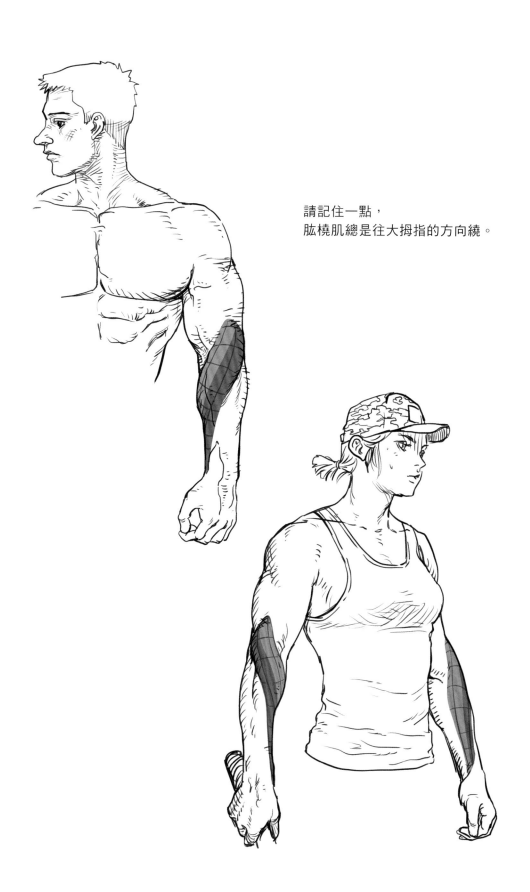

請記住一點，
肱橈肌總是往大拇指的方向繞。

背闊肌

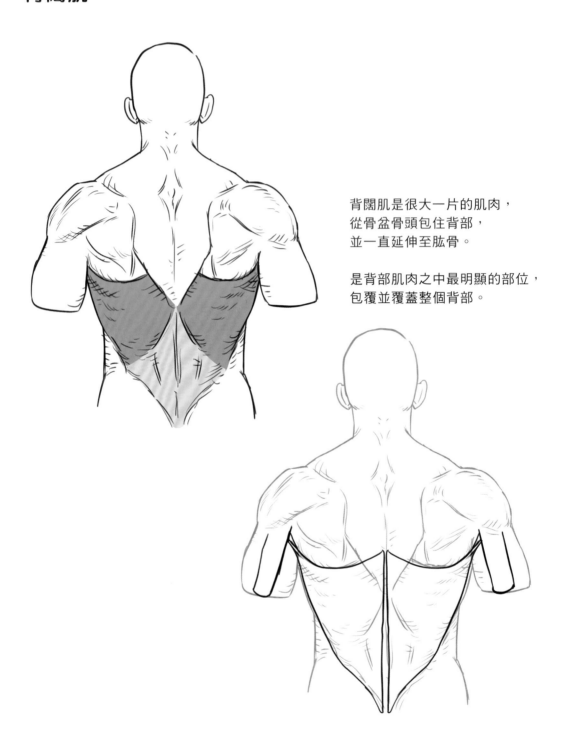

背闊肌是很大一片的肌肉，
從骨盆骨頭包住背部，
並一直延伸至肱骨。

是背部肌肉之中最明顯的部位，
包覆並覆蓋整個背部。

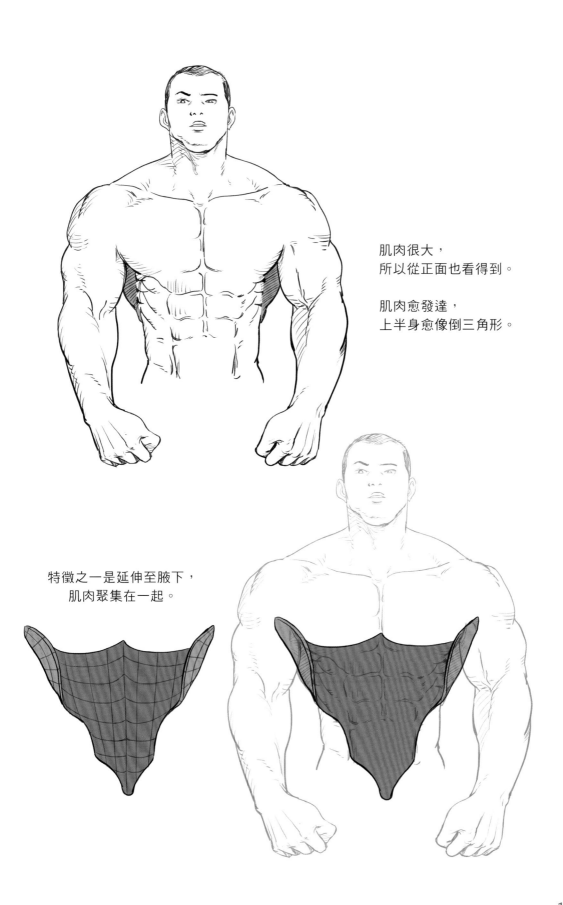

肌肉很大，
所以從正面也看得到。

肌肉愈發達，
上半身愈像倒三角形。

特徵之一是延伸至腋下，
肌肉聚集在一起。

從背部延伸到腰部的起伏，
是非知道不可的人體特徵之一。

先熟悉從半側面看過去的基本腰部線條後，
再練習繪製看看不同角度所觀察到的形狀。

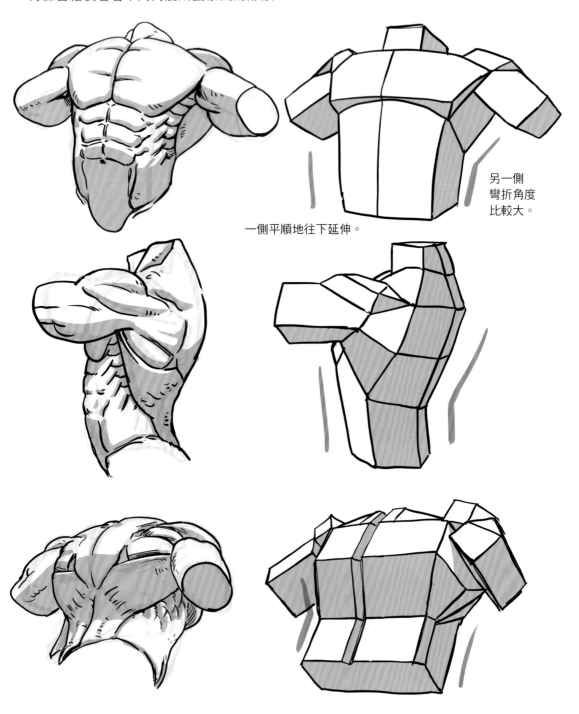

另一側
彎折角度
比較大。

一側平順地往下延伸。

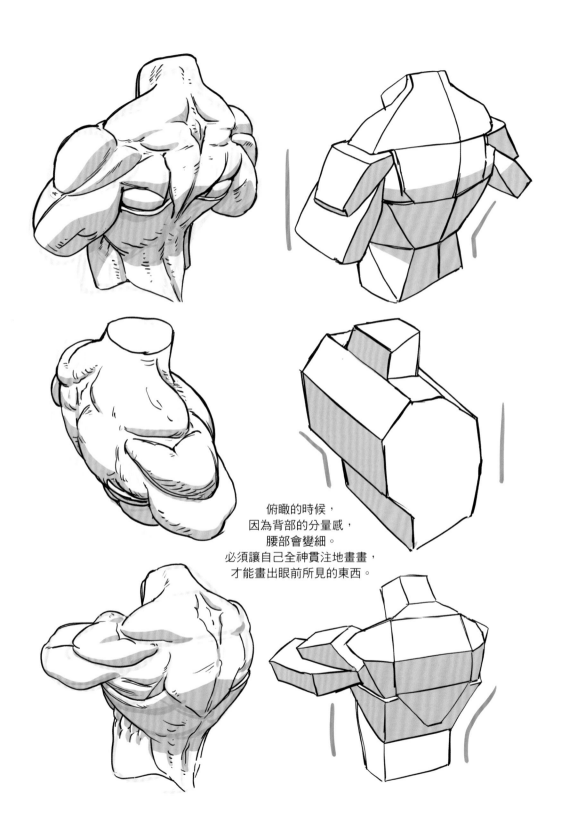

俯瞰的時候，
因為背部的分量感，
腰部會變細。
必須讓自己全神貫注地畫畫，
才能畫出眼前所見的東西。

105

股四頭肌

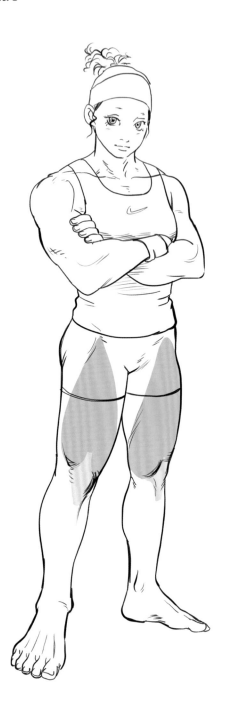

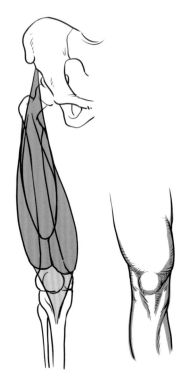

請仔細觀察以膝蓋為中心
所產生的凹凸起伏。

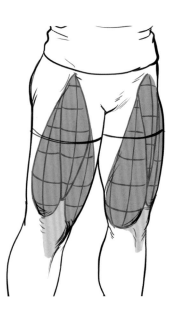

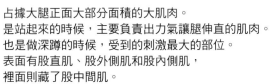

占據大腿正面大部分面積的大肌肉。
是站起來的時候，主要負責出力氣讓腿伸直的肌肉。
也是做深蹲的時候，受到的刺激最大的部位。
表面有股直肌、股外側肌和股內側肌，
裡面則藏了股中間肌。

哈，

哈哈…
好、好有趣喔…
因為你的簡單說明，
一下就聽進去了呢…

不是對創作很有自信，
又想把人物畫好的話，
當然要學習解剖學囉！

這樣還不算很深入啦！

這、這個人
體解剖學…
一定要學會，
才能自由自在地
繪製人物嗎…

那是當然的啊～

但是你不用太擔心～
我們會幫助你，
讓你就算只知道
基本的肌肉形狀，
也能透過把身體畫成
幾何圖形來繪製人物。

我會提供
很多不同的範例，
這對構造的理解
將會大有幫助。

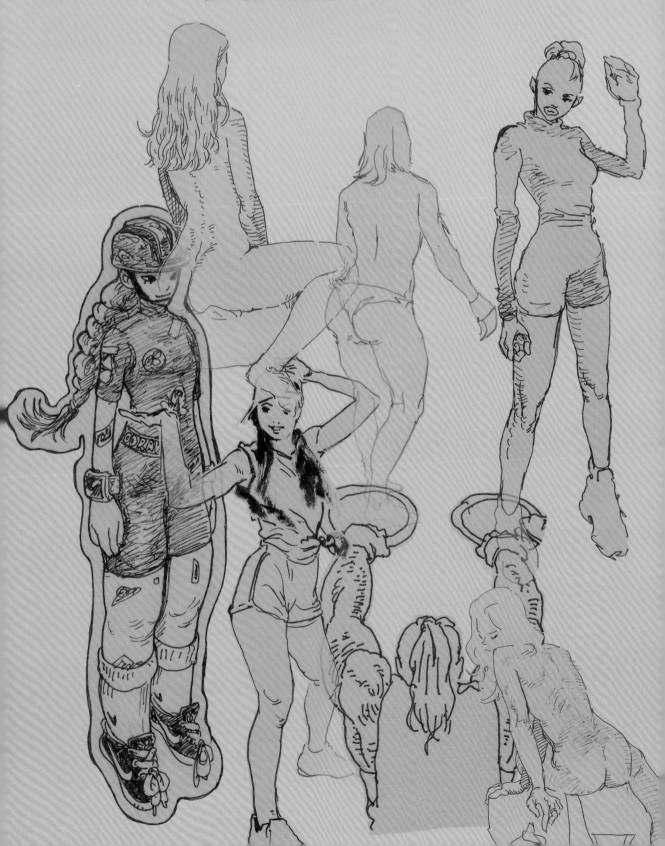

Part 03

各種體型的人物

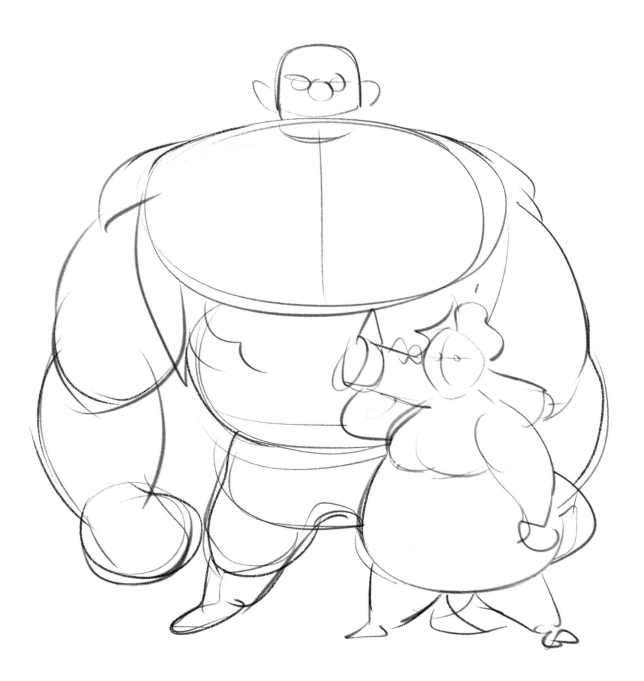

從現在開始，我們將會畫畫看各式各樣的體型，並試著分析。

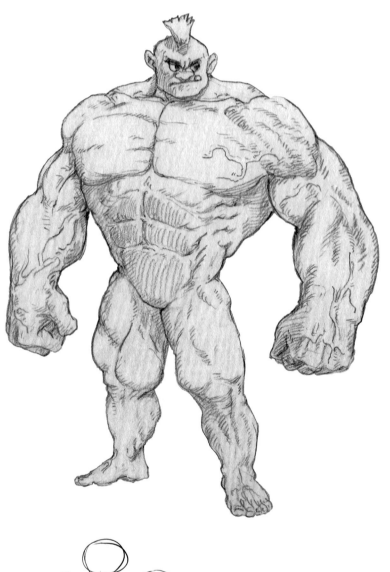

這是最容易入門的
倒三角形肌肉人物。

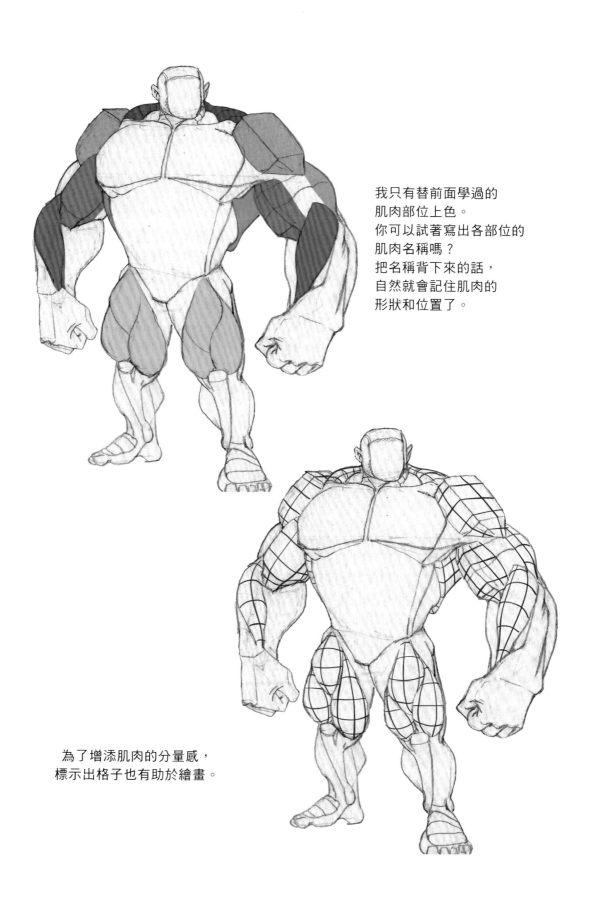

我只有替前面學過的
肌肉部位上色。
你可以試著寫出各部位的
肌肉名稱嗎？
把名稱背下來的話，
自然就會記住肌肉的
形狀和位置了。

為了增添肌肉的分量感，
標示出格子也有助於繪畫。

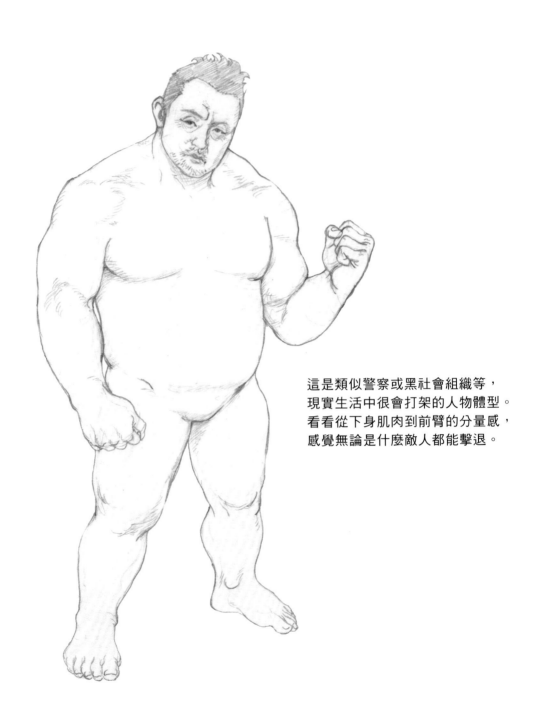

這是類似警察或黑社會組織等，
現實生活中很會打架的人物體型。
看看從下身肌肉到前臂的分量感，
感覺無論是什麼敵人都能擊退。

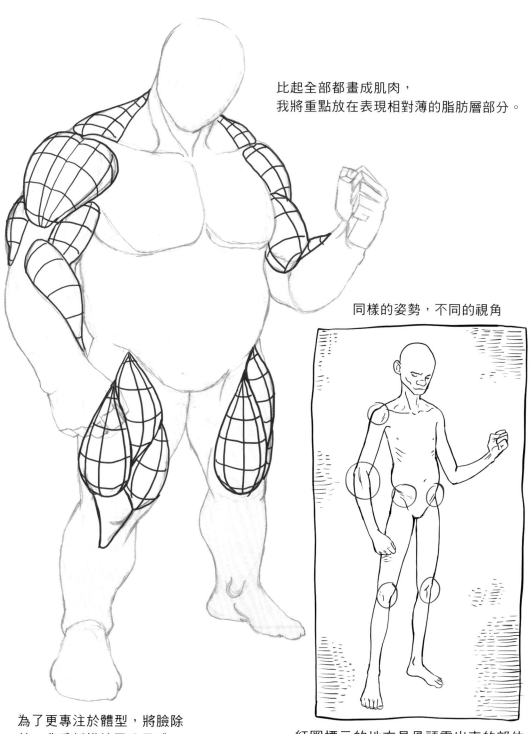

比起全部都畫成肌肉，
我將重點放在表現相對薄的脂肪層部分。

同樣的姿勢，不同的視角

為了更專注於體型，將臉除
外，我重新描繪了分量感。
是否控制飲食會影響到人物
的肌肉多寡，所以這有助於
塑造人物特性。

紅圈標示的地方是骨頭露出來的部位。

無論瘦胖，
對所有人來說都是很好表現特徵的部分。

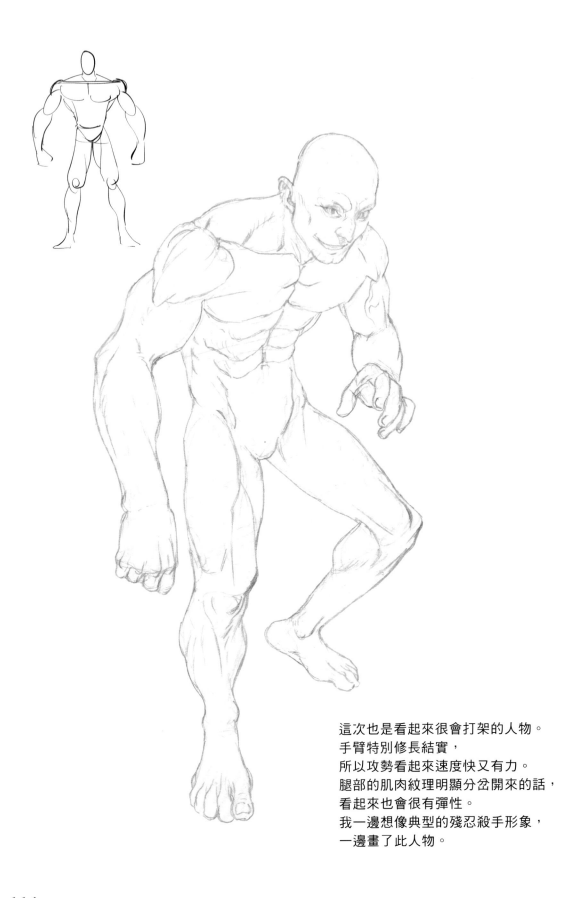

這次也是看起來很會打架的人物。
手臂特別修長結實，
所以攻勢看起來速度快又有力。
腿部的肌肉紋理明顯分岔開來的話，
看起來也會很有彈性。
我一邊想像典型的殘忍殺手形象，
一邊畫了此人物。

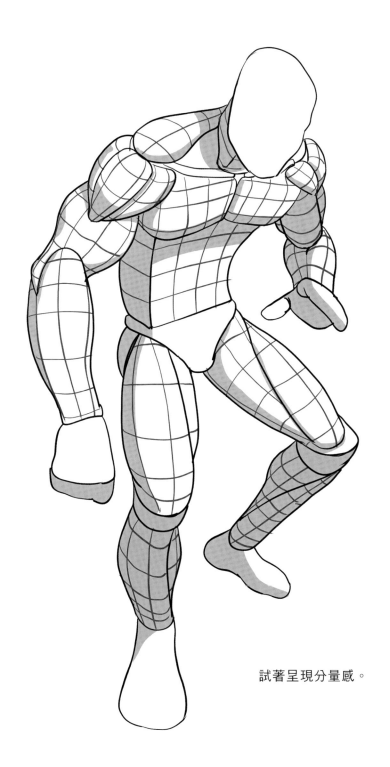

試著呈現分量感。

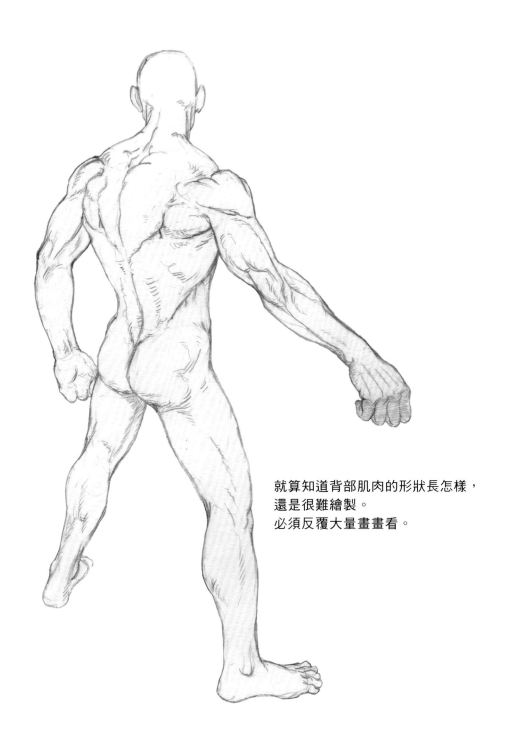

就算知道背部肌肉的形狀長怎樣，
還是很難繪製。
必須反覆大量畫畫看。

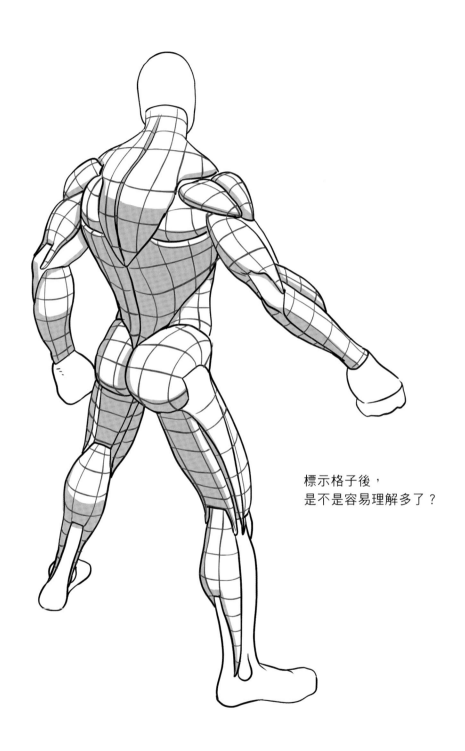

標示格子後，
是不是容易理解多了？

117

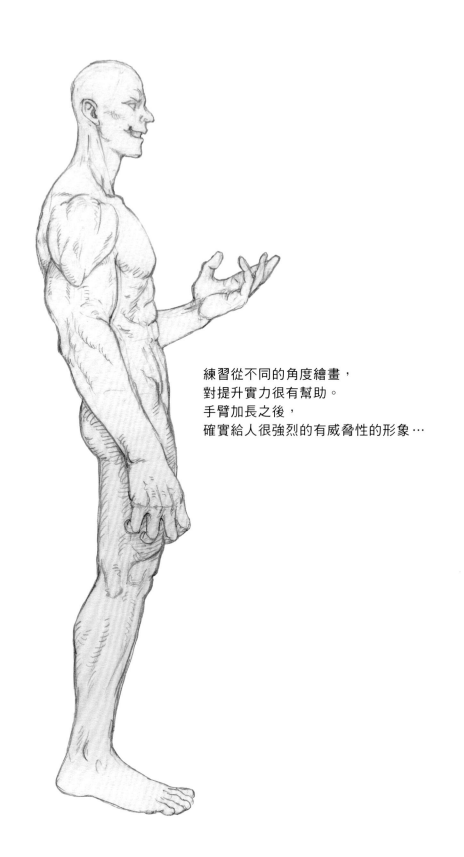

練習從不同的角度繪畫，
對提升實力很有幫助。
手臂加長之後，
確實給人很強烈的有威脅性的形象⋯

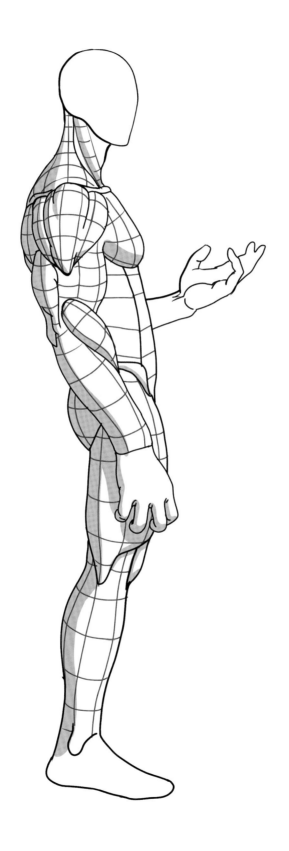

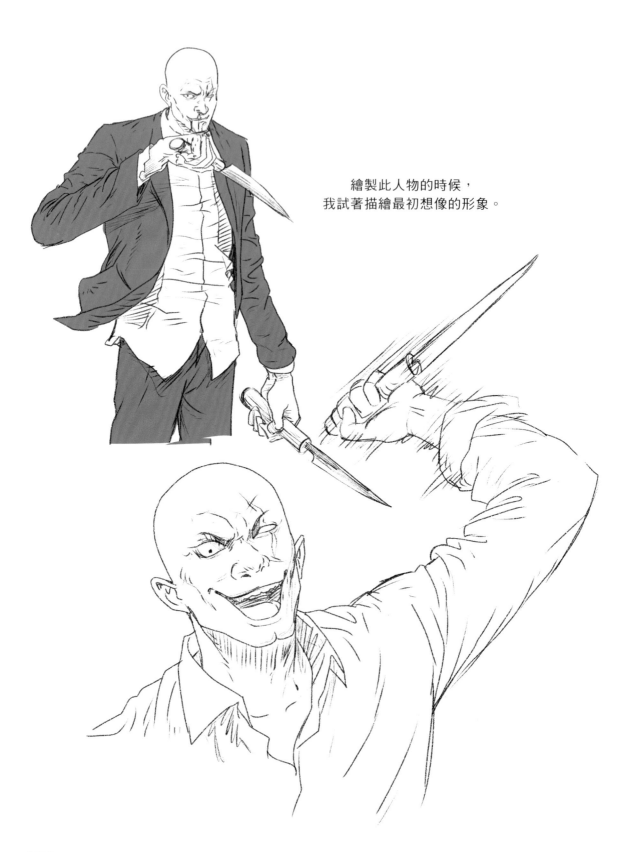

繪製此人物的時候，
我試著描繪最初想像的形象。

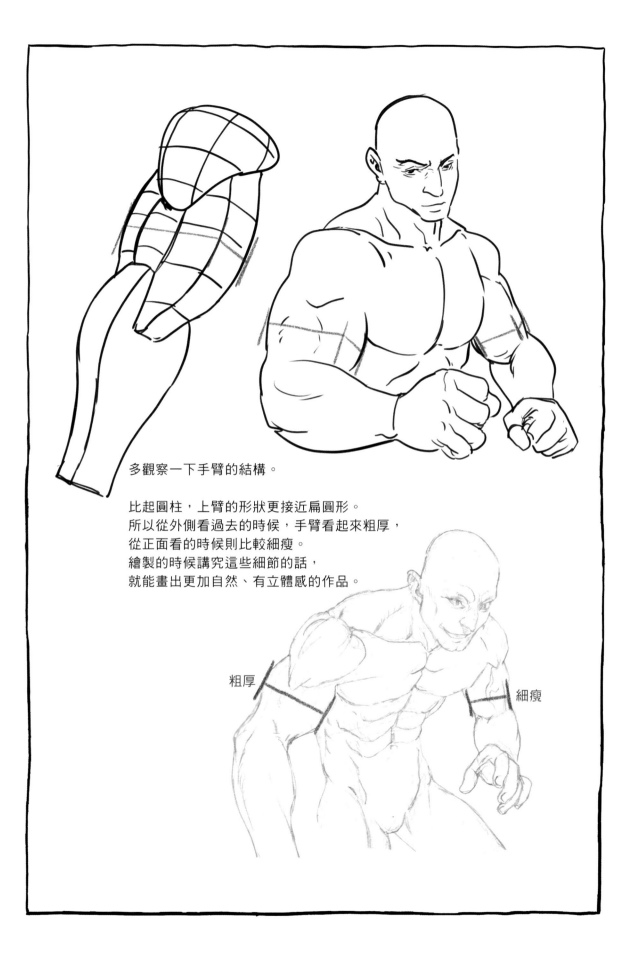

多觀察一下手臂的結構。

比起圓柱，上臂的形狀更接近扁圓形。
所以從外側看過去的時候，手臂看起來粗厚，
從正面看的時候則比較細瘦。
繪製的時候講究這些細節的話，
就能畫出更加自然、有立體感的作品。

粗厚

細瘦

跟上一幅體型差不多的人物。
說是山賊的話，應該很有說服力吧？

因為要伐木狩獵，所以肩膀或胸部有肌肉。
往返於險峻的山，所以下身應該很發達，
但是肌肉形狀不會像健身運動員那樣，
所以畫得太好看的話，會很不自然。

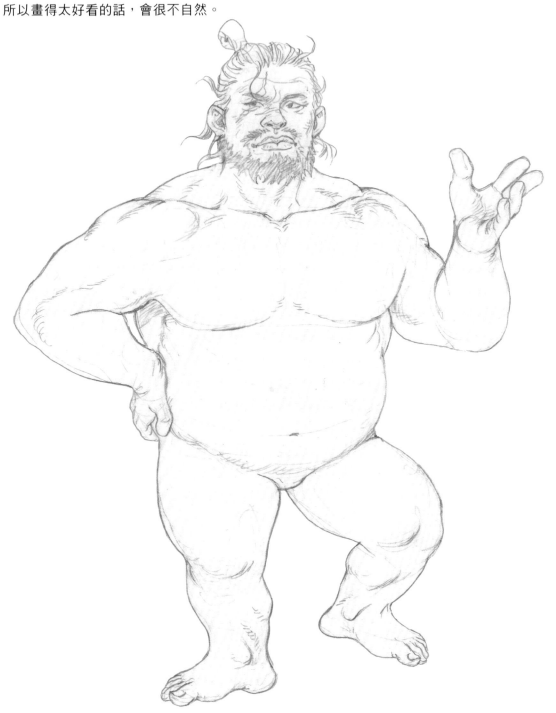

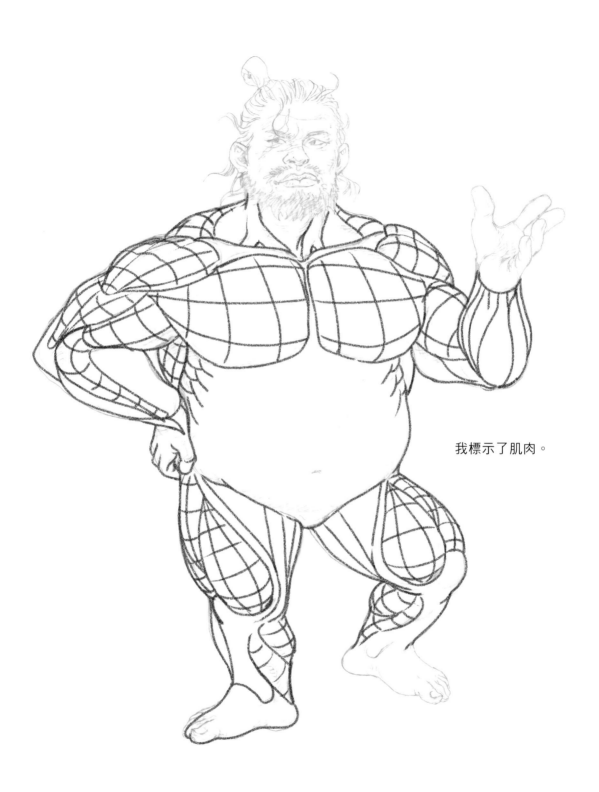

我標示了肌肉。

比起敏捷的打鬥、奔跑動作，
觀察的時候以準備拿起重物的
大動作為主的話，會很有幫助。

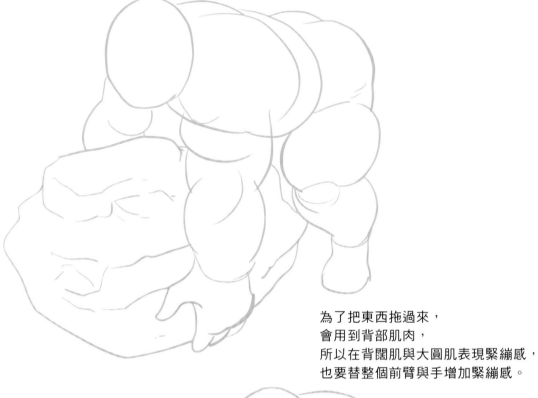

為了把東西拖過來，
會用到背部肌肉，
所以在背闊肌與大圓肌表現緊繃感，
也要替整個前臂與手增加緊繃感。

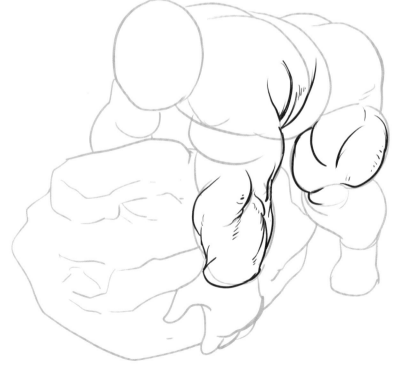

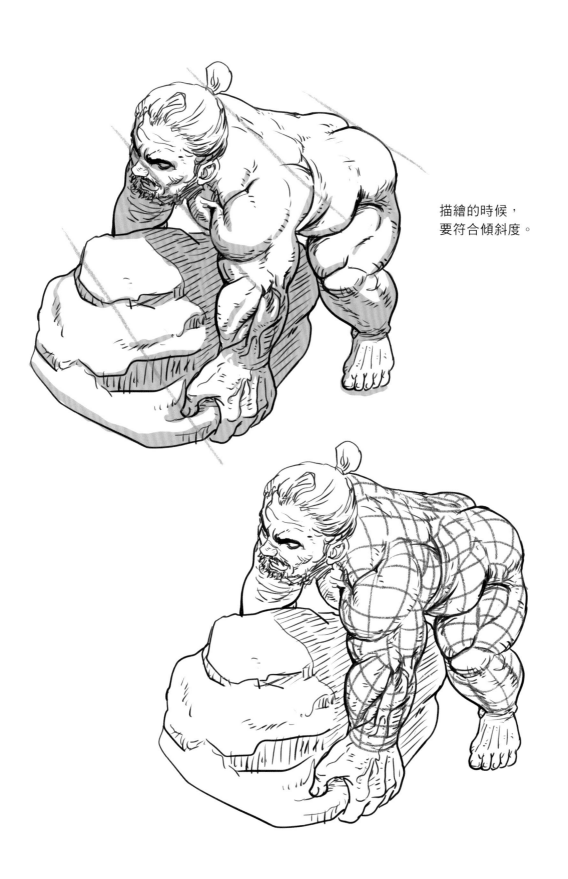

描繪的時候，
要符合傾斜度。

125

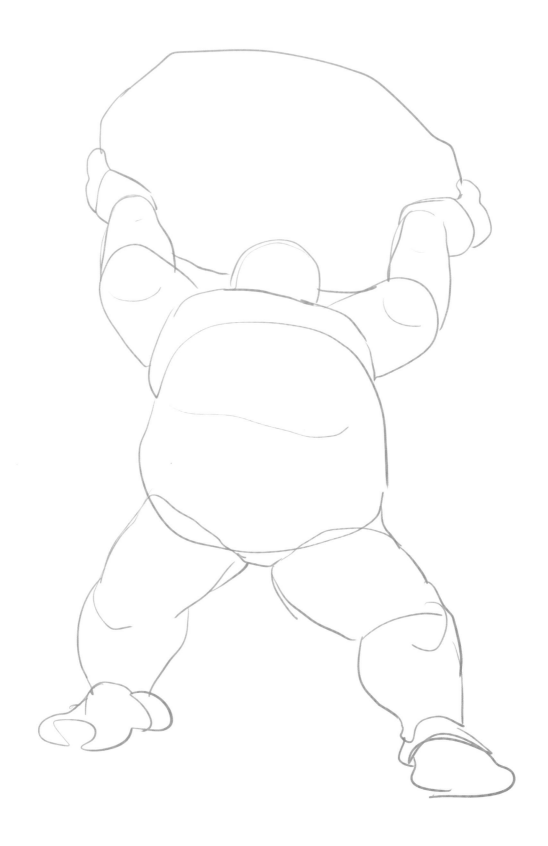

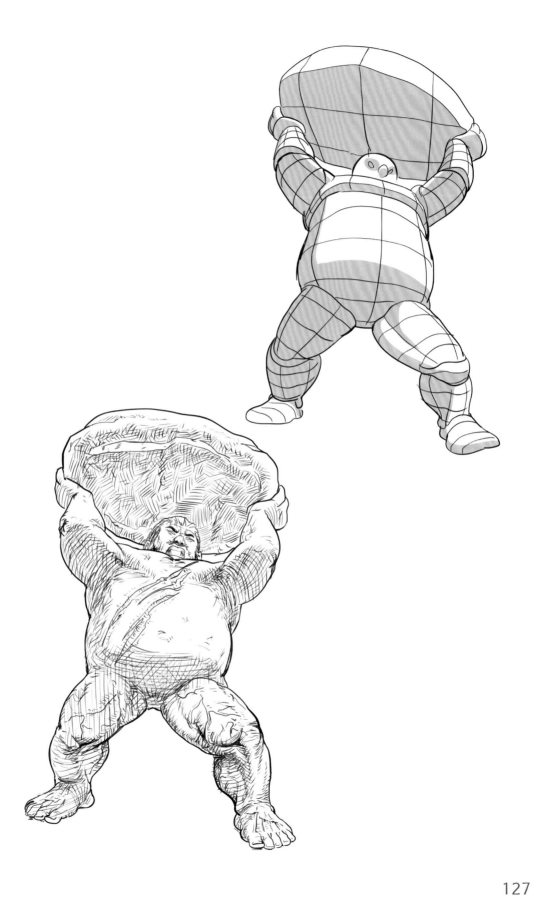

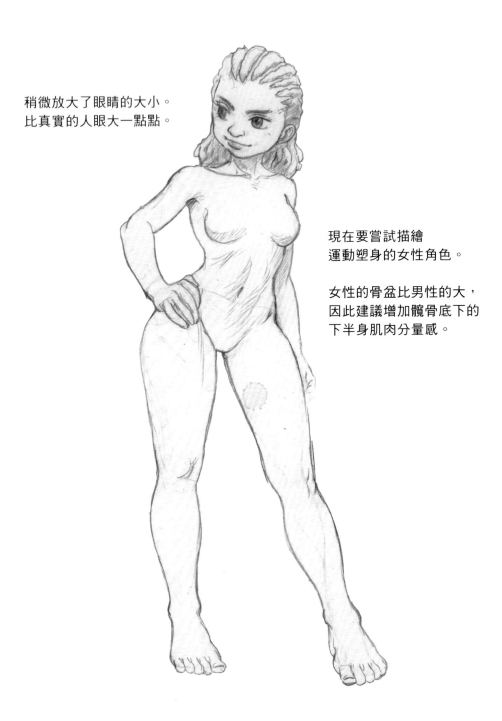

稍微放大了眼睛的大小。
比真實的人眼大一點點。

現在要嘗試描繪
運動塑身的女性角色。

女性的骨盆比男性的大，
因此建議增加髖骨底下的
下半身肌肉分量感。

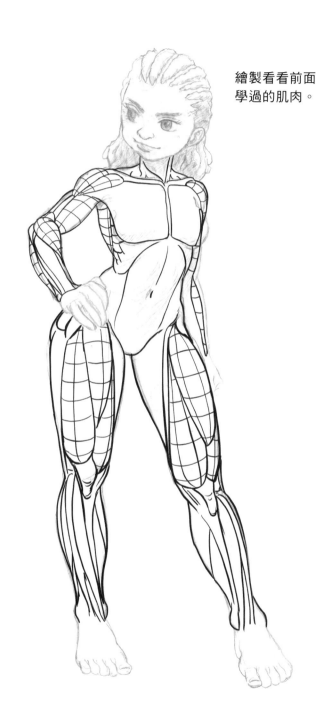

繪製看看前面
學過的肌肉。

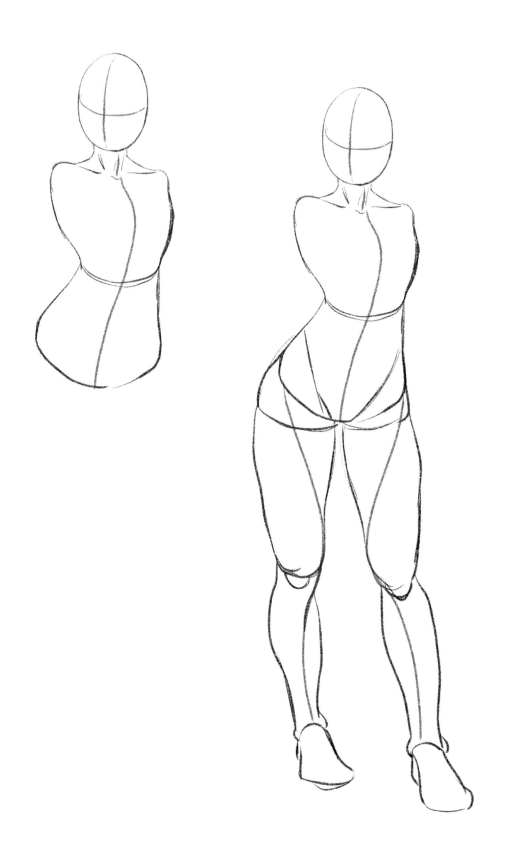

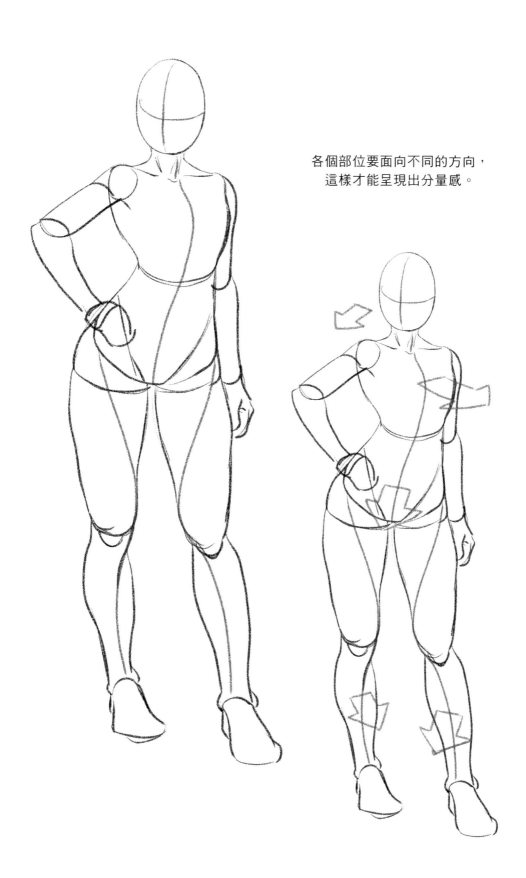

各個部位要面向不同的方向，
這樣才能呈現出分量感。

邊射箭邊跑的姿勢

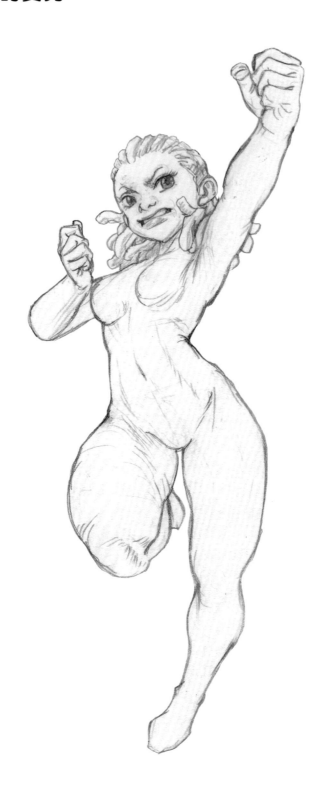

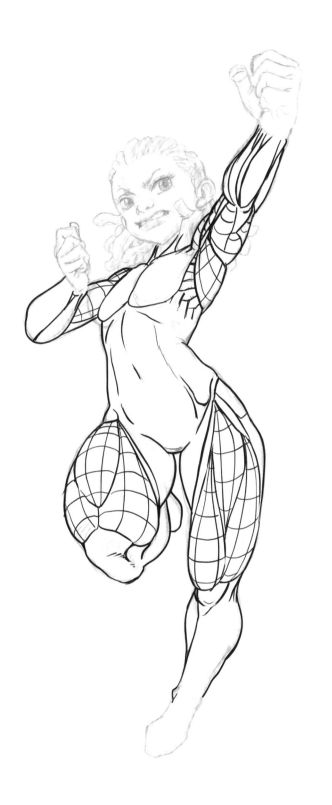

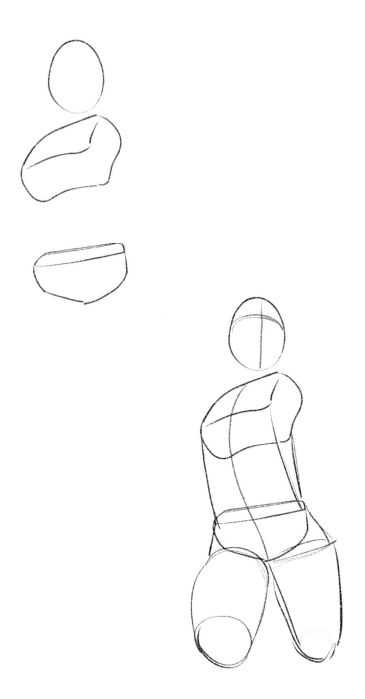

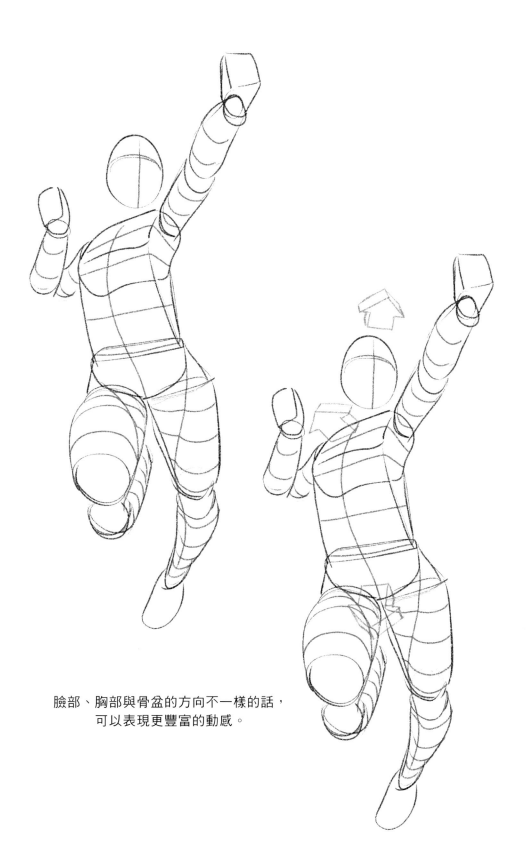

臉部、胸部與骨盆的方向不一樣的話，
可以表現更豐富的動感。

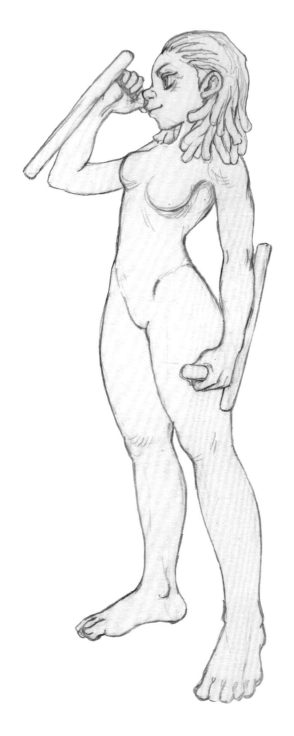

無論是男或女，
側面姿勢的畫法最好先記下來。

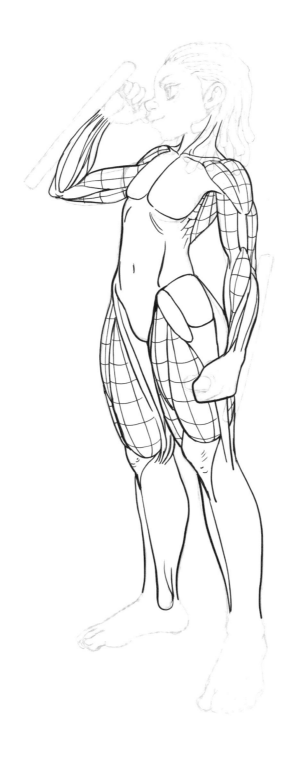

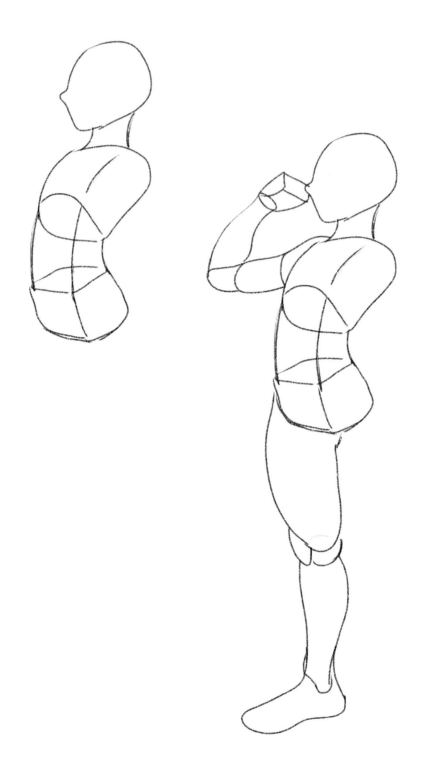

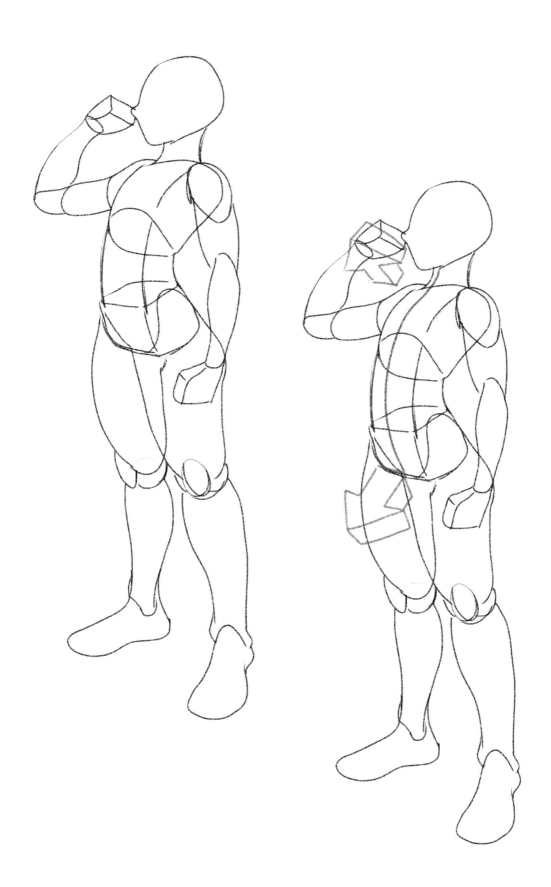

跑步姿勢也要背下來，一定要背好！
背下跑步姿勢的話，
無論是比腕力的姿勢，還是遞東西的姿勢等等，
都可以拿來應用在描繪各式各樣的姿勢上。

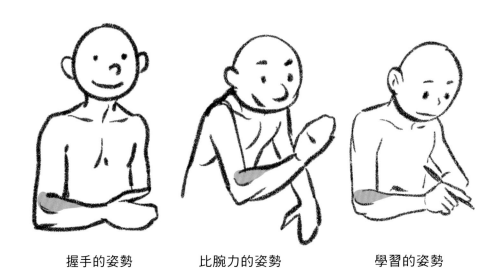

握手的姿勢　　　　　比腕力的姿勢　　　　　學習的姿勢

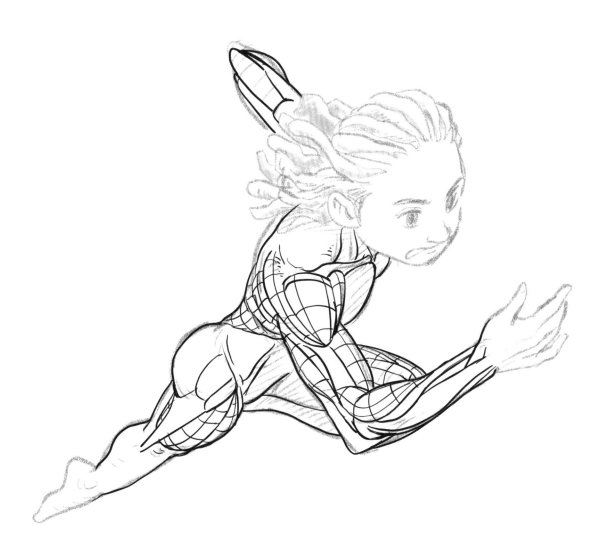

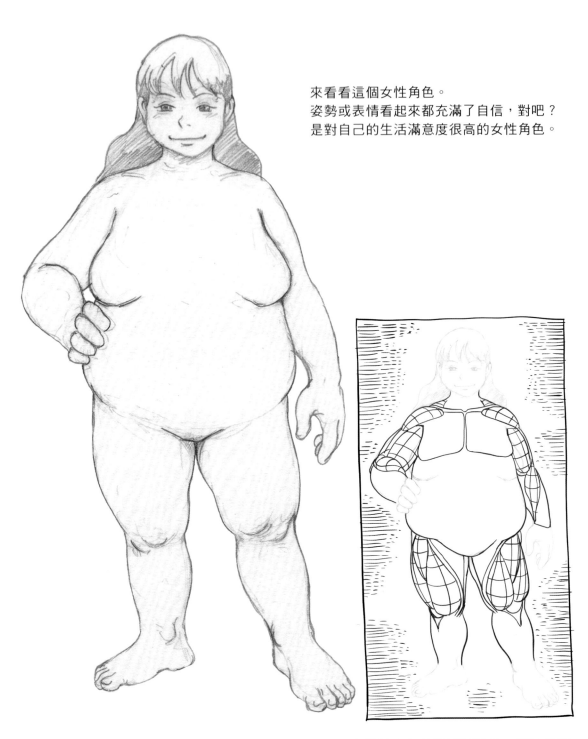

來看看這個女性角色。
姿勢或表情看起來都充滿了自信，對吧？
是對自己的生活滿意度很高的女性角色。

由於該角色的體型胖胖的，脂肪堆積，
所以肌肉的模樣不太明顯，
但是按照位置畫上肌肉的話，
就能畫出這樣的模樣。

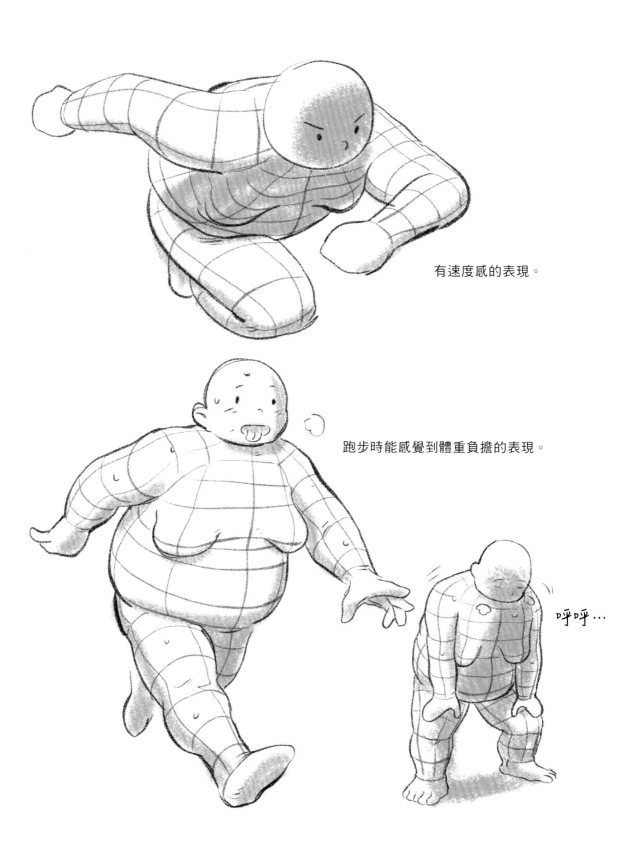

有速度感的表現。

跑步時能感覺到體重負擔的表現。

呼呼�⋯

143

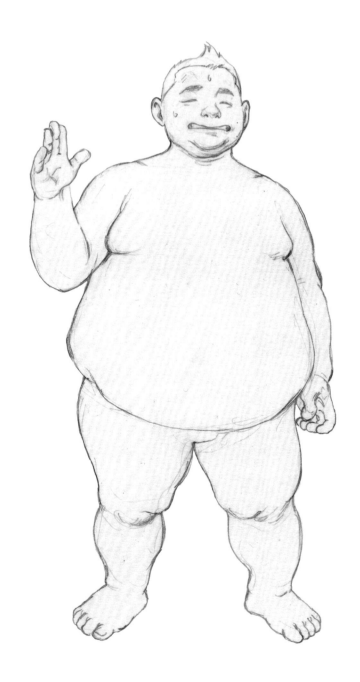

這次是男性角色。

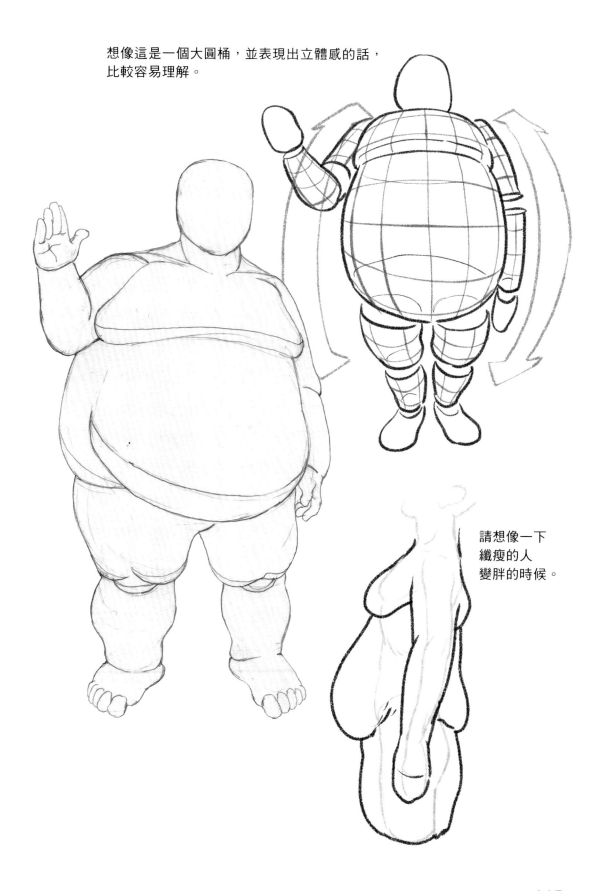

想像這是一個大圓桶，並表現出立體感的話，
比較容易理解。

請想像一下
纖瘦的人
變胖的時候。

145

應用動感來畫畫看。

先在腦海中清楚地勾勒出想畫的姿勢模樣。

我要畫的是舒服地
躺著靠在某個東西上的姿勢。

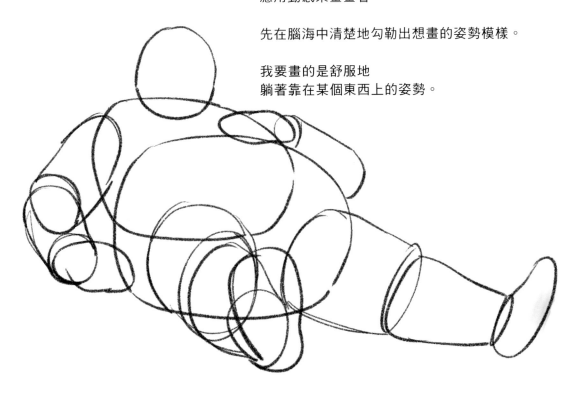

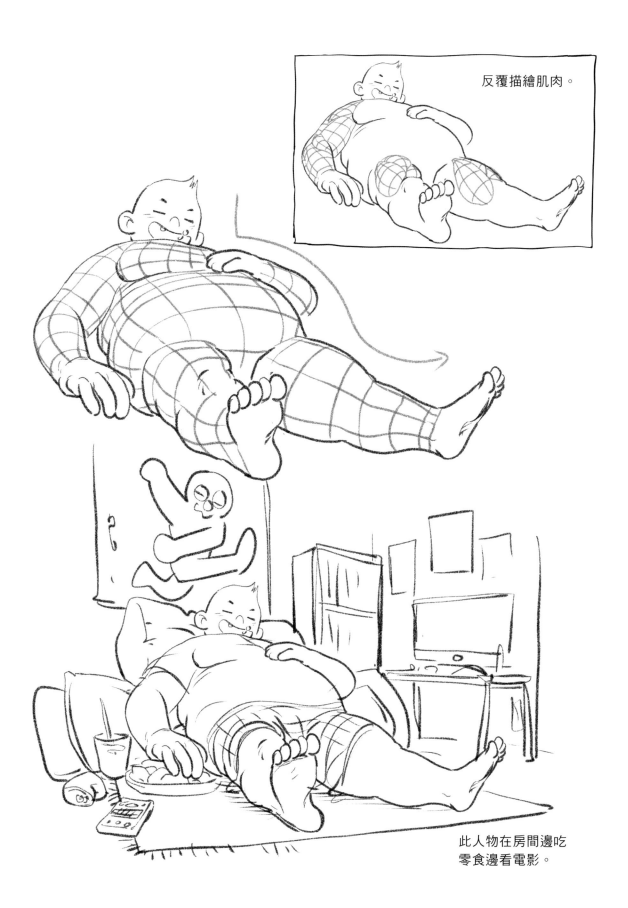

反覆描繪肌肉。

此人物在房間邊吃
零食邊看電影。

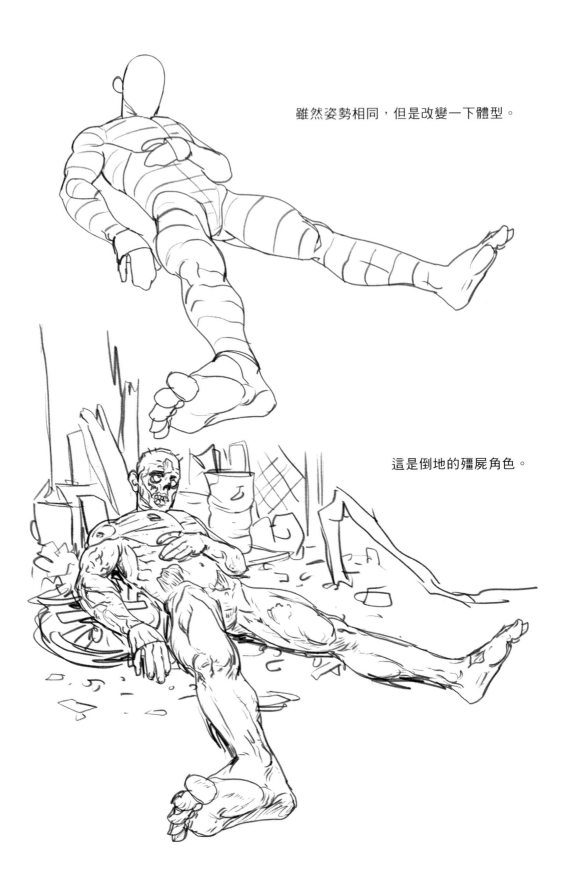

雖然姿勢相同，但是改變一下體型。

這是倒地的殭屍角色。

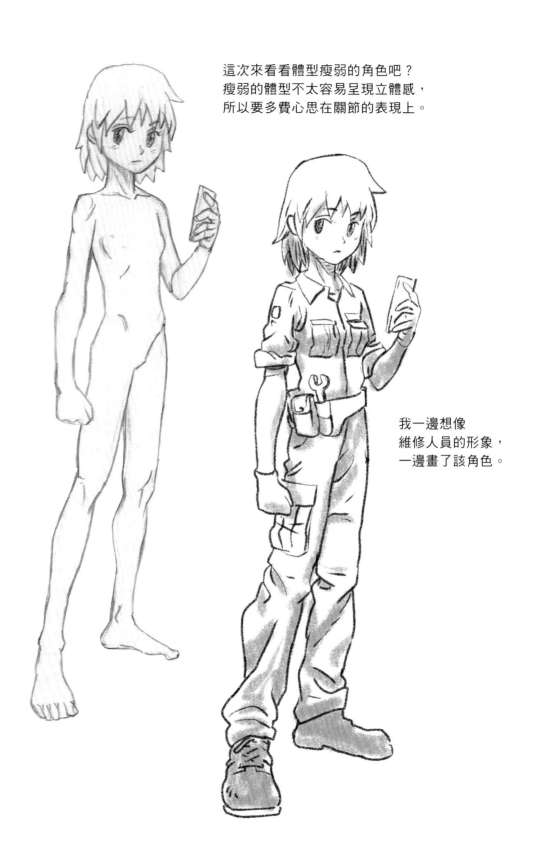

這次來看看體型瘦弱的角色吧？
瘦弱的體型不太容易呈現立體感，
所以要多費心思在關節的表現上。

我一邊想像
維修人員的形象，
一邊畫了該角色。

149

必須練習怎麼描繪
上半身線條的走勢。

畫半側面的時候，
左邊腰部線條要凹進去，
而另一邊則要筆直地
往下延伸。

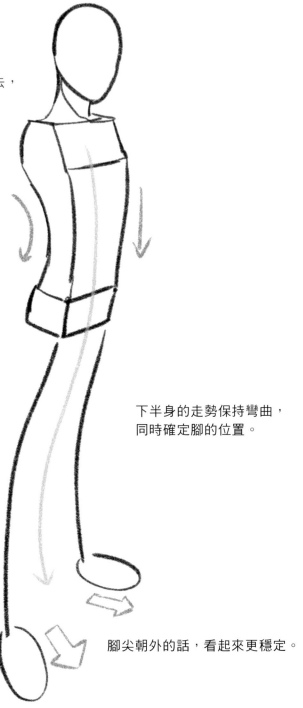

下半身的走勢保持彎曲，
同時確定腳的位置。

腳尖朝外的話，看起來更穩定。

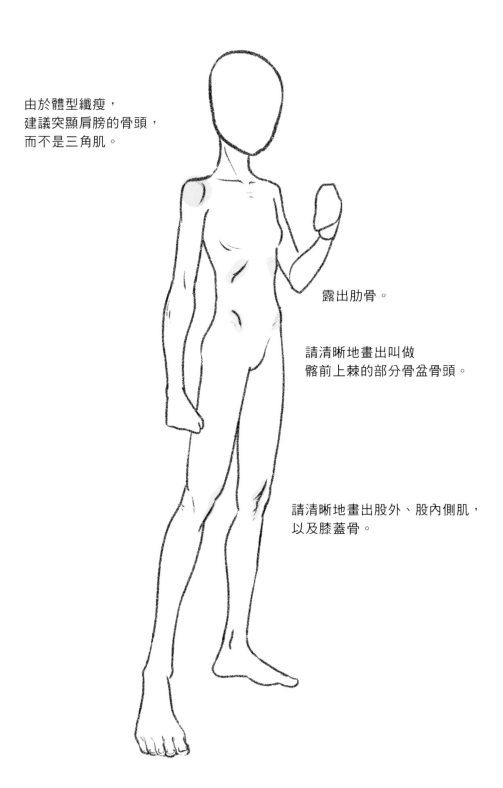

由於體型纖瘦，
建議突顯肩膀的骨頭，
而不是三角肌。

露出肋骨。

請清晰地畫出叫做
髂前上棘的部分骨盆骨頭。

請清晰地畫出股外、股內側肌，
以及膝蓋骨。

坐著煩惱的模樣。

胸部與骨盆的角度不一樣。

繪製手腳的時候，
要正確地固定
圓柱的方向。

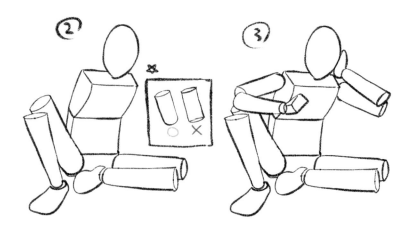

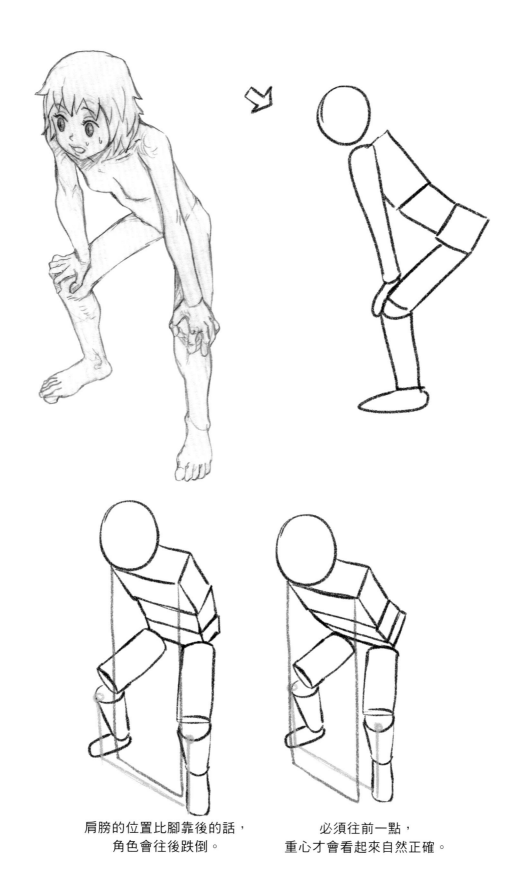

肩膀的位置比腳靠後的話，
角色會往後跌倒。

必須往前一點，
重心才會看起來自然正確。

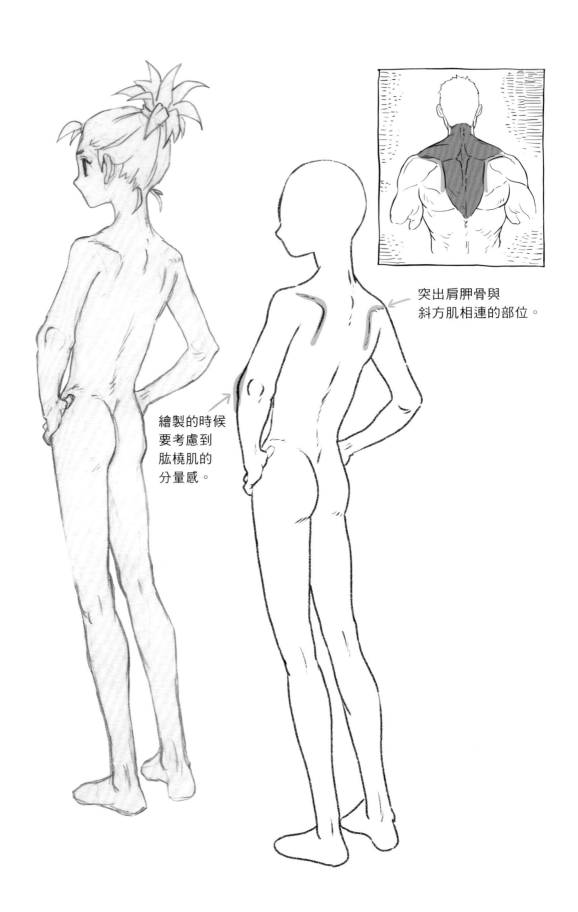

突出肩胛骨與
斜方肌相連的部位。

繪製的時候
要考慮到
肱橈肌的
分量感。

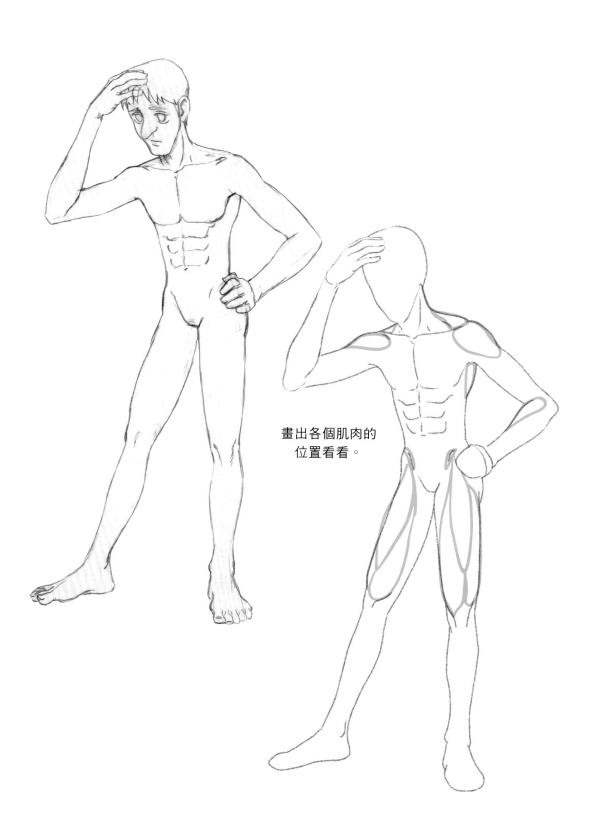

畫出各個肌肉的
位置看看。

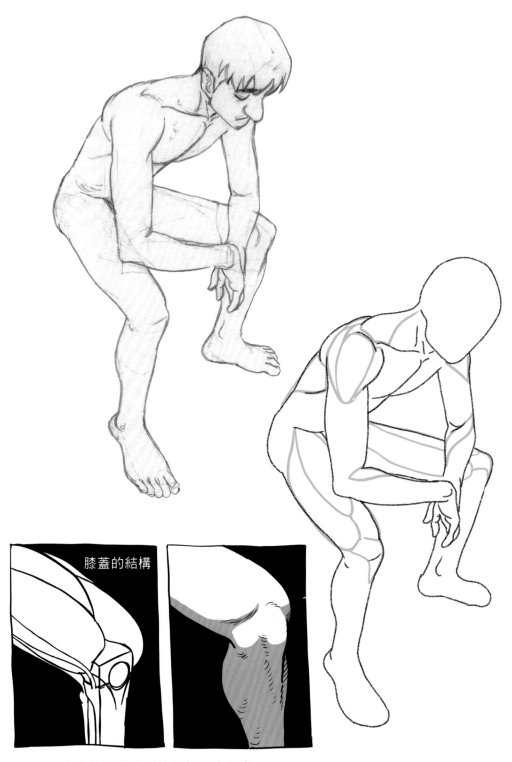

膝蓋的結構

由上往下所看到的腿部不太好畫，
因此建議掌握清楚以膝蓋為中心所產生的影子處。

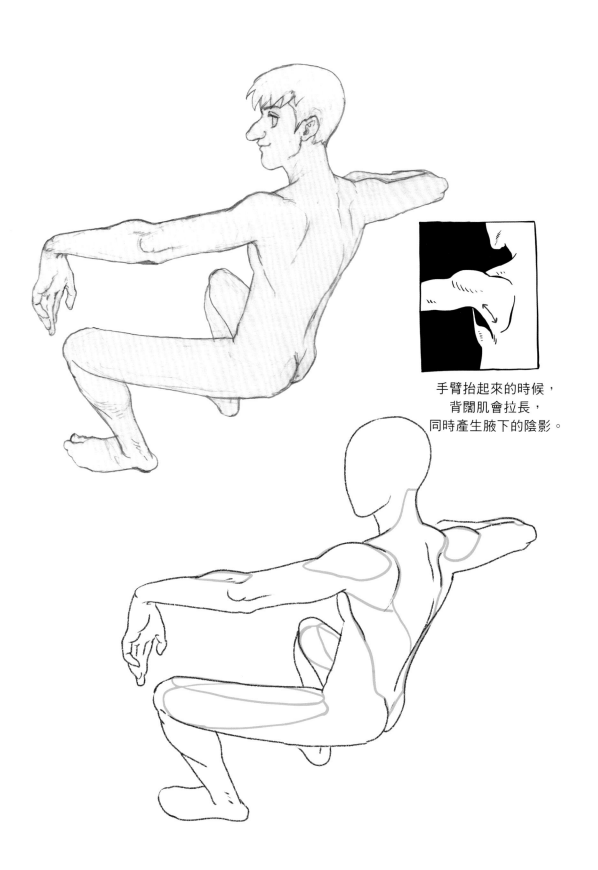

手臂抬起來的時候，
背闊肌會拉長，
同時產生腋下的陰影。

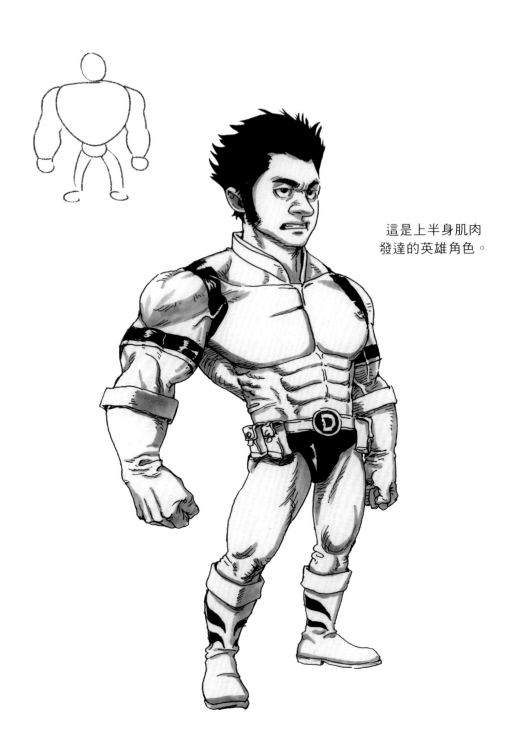

這是上半身肌肉
發達的英雄角色。

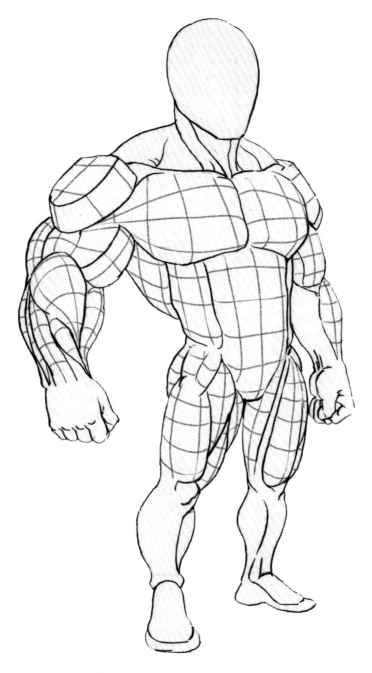

練習繪製體型的時候，建議避免描繪臉部。

因為把臉畫出來的話，很自然地會比身體更專注於臉，
所以反而可能沒辦法對身體下太多的工夫。

側面

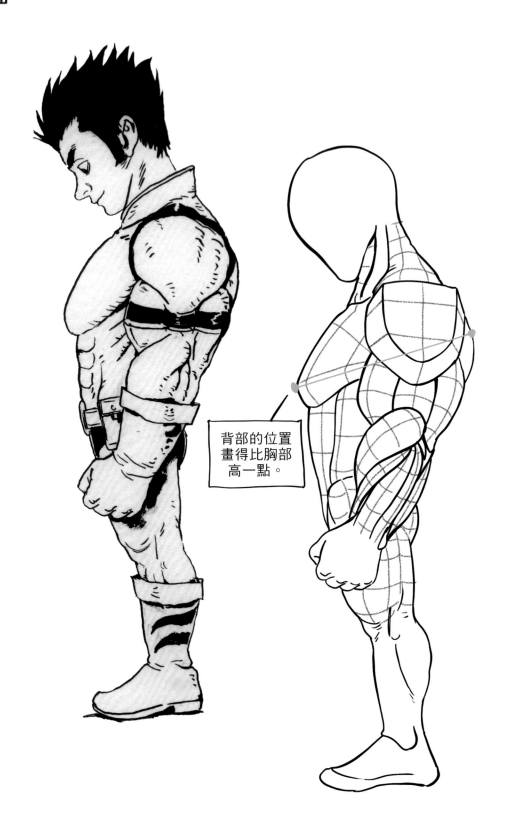

背部的位置
畫得比胸部
高一點。

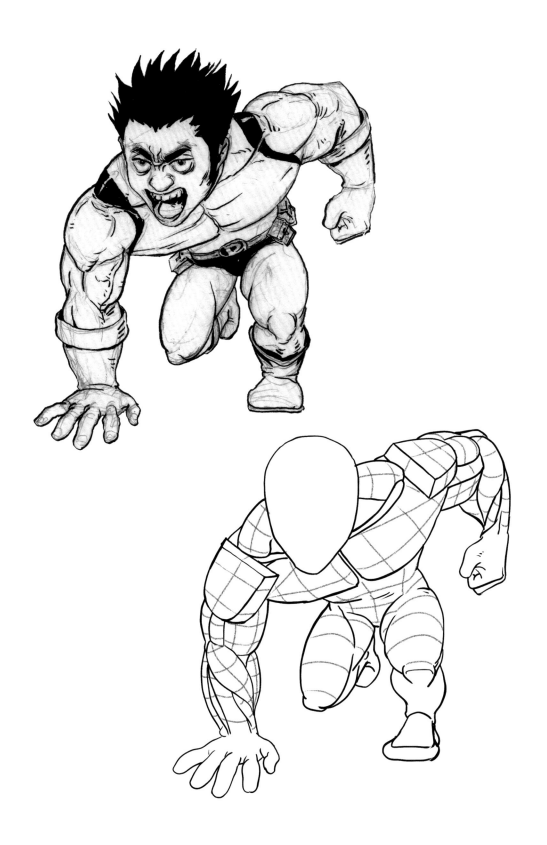

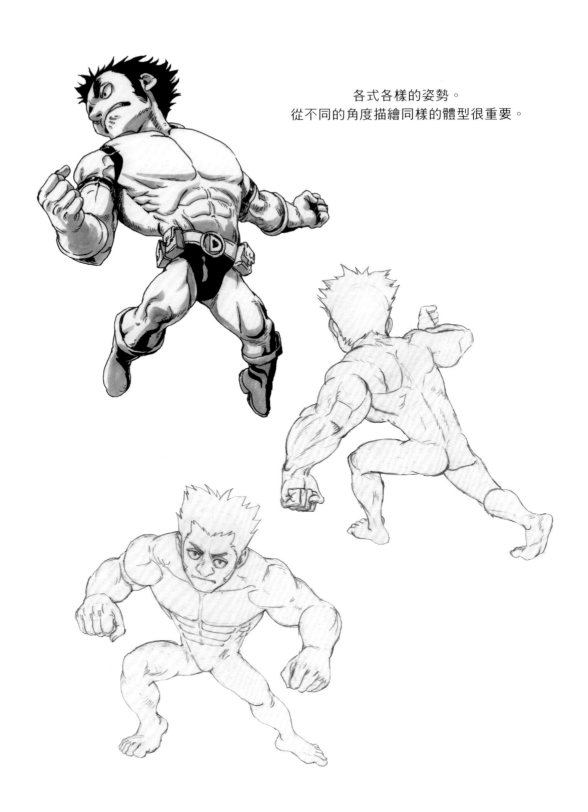

各式各樣的姿勢。
從不同的角度描繪同樣的體型很重要。

打扮休閒的大學生。

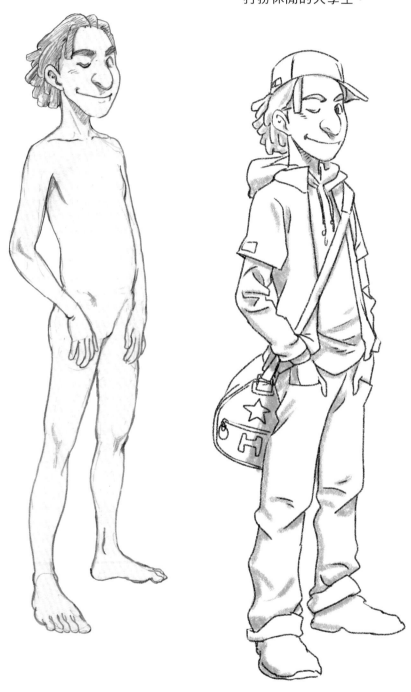

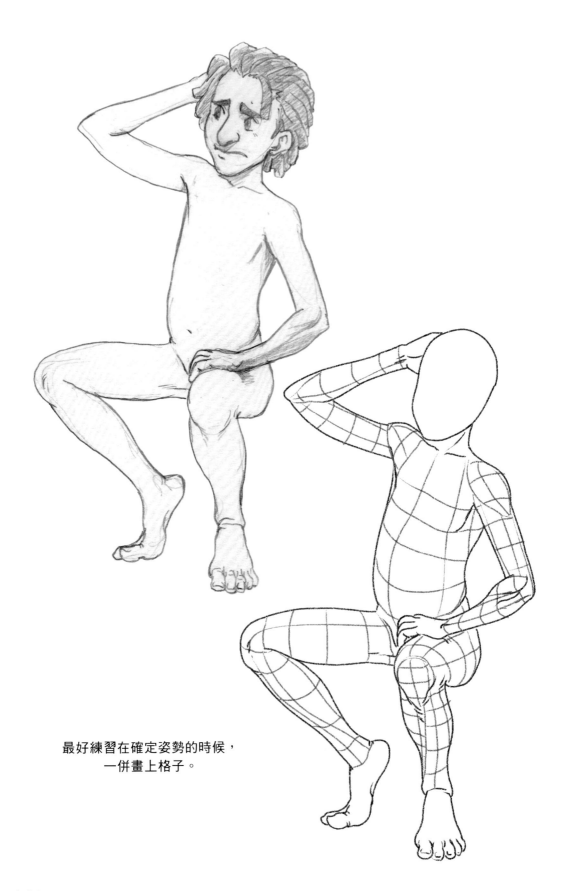

最好練習在確定姿勢的時候，
一併畫上格子。

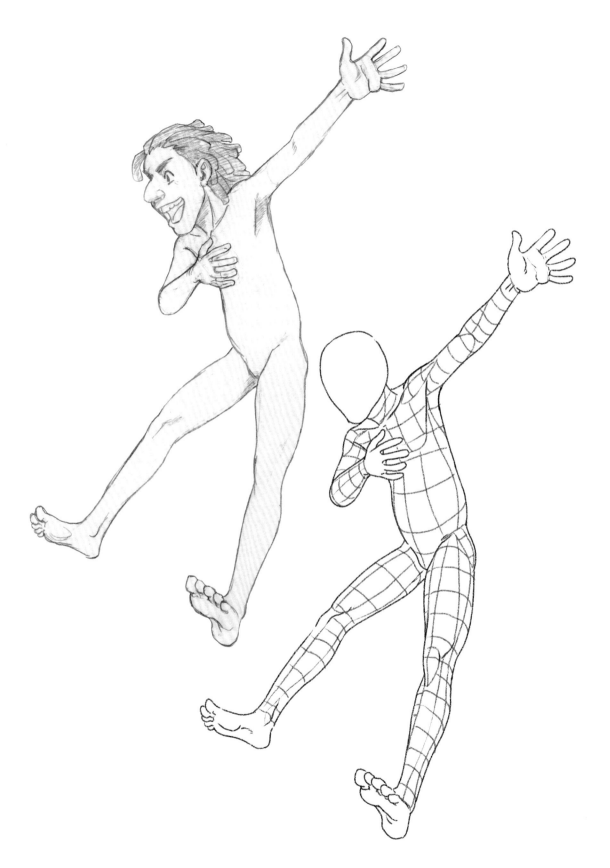

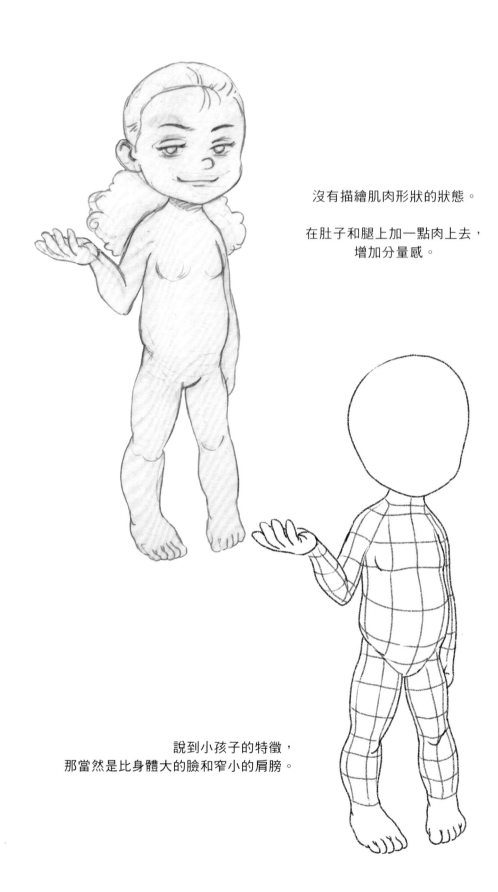

沒有描繪肌肉形狀的狀態。

在肚子和腿上加一點肉上去，
增加分量感。

說到小孩子的特徵，
那當然是比身體大的臉和窄小的肩膀。

還要考慮到後面那一團頭髮，
固定好位置。

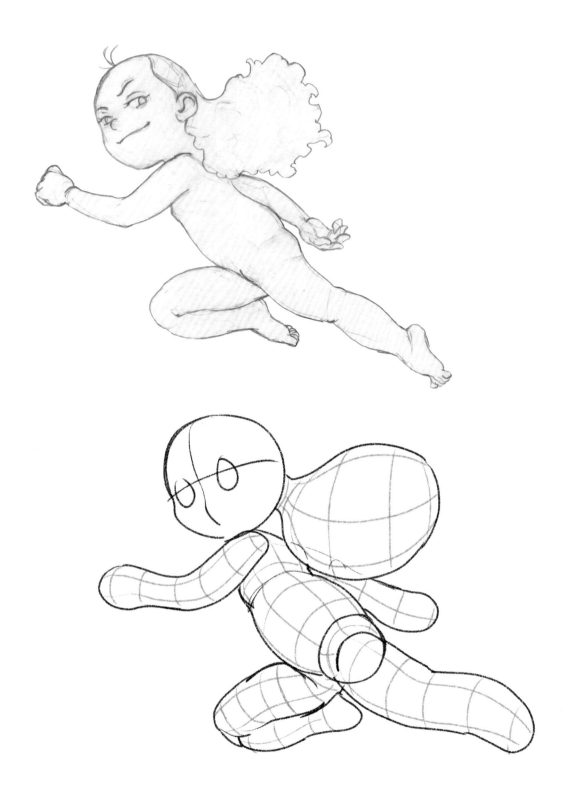

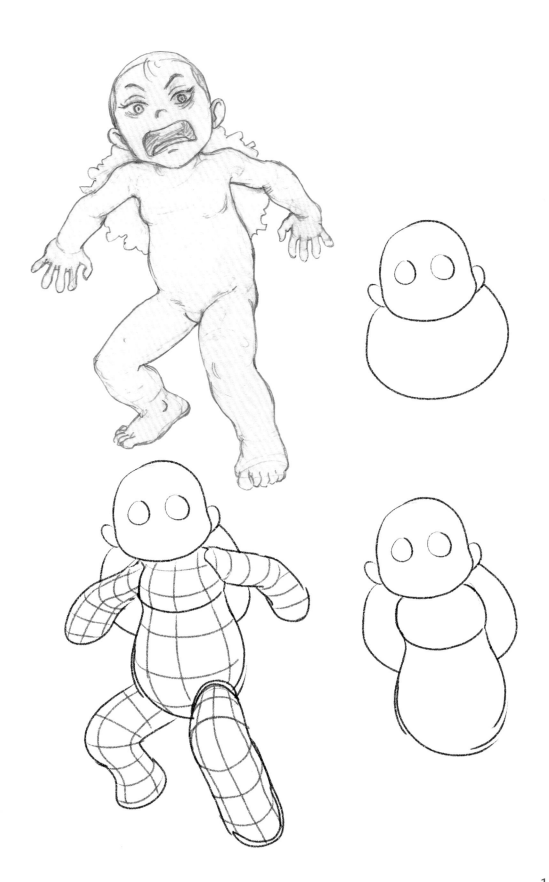

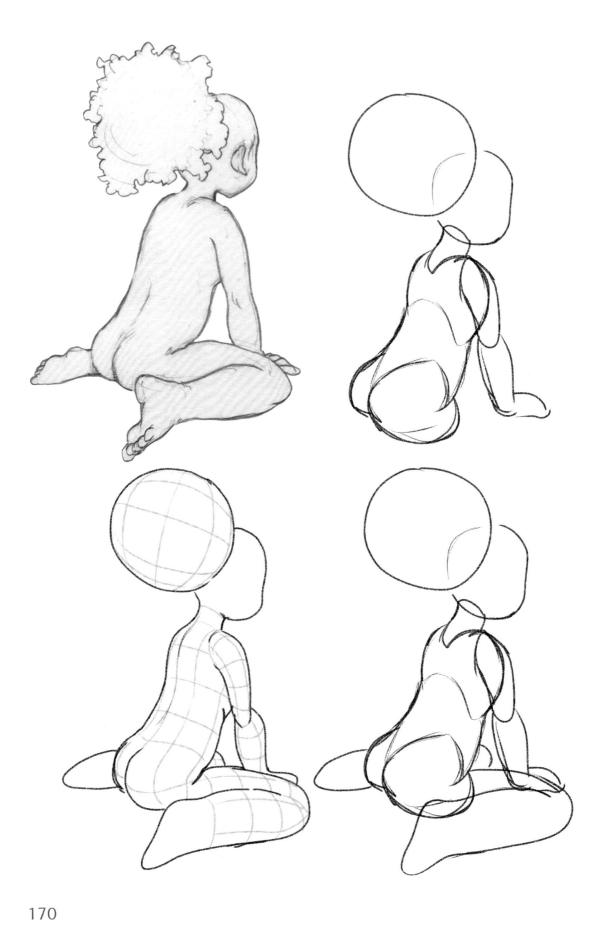

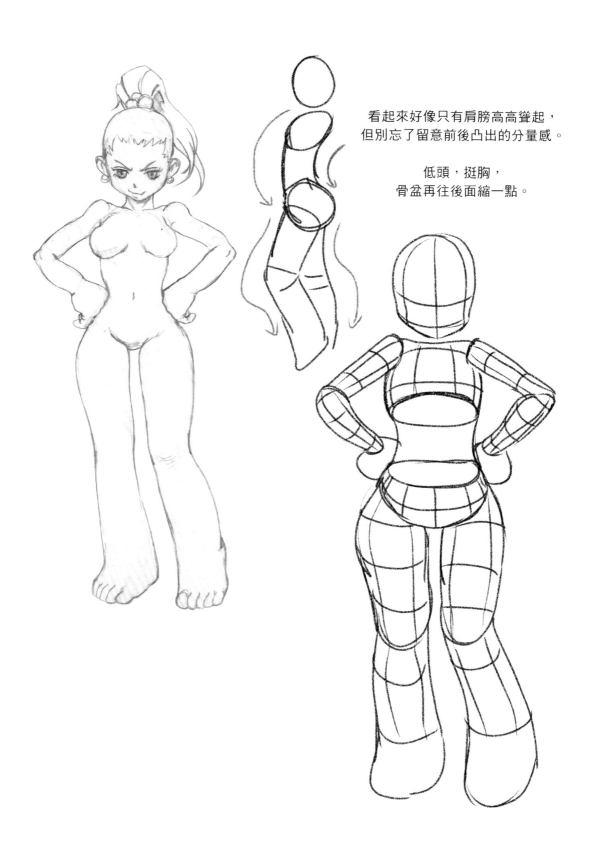

看起來好像只有肩膀高高聳起，
但別忘了留意前後凸出的分量感。

低頭，挺胸，
骨盆再往後面縮一點。

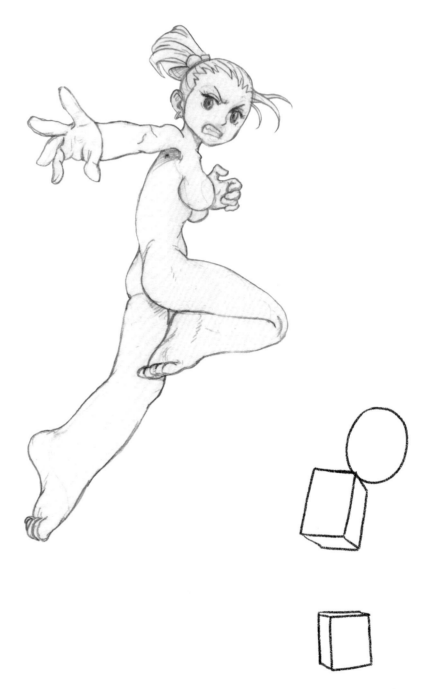

這是胸部與骨盆的角度。
現在抓到一點感覺了嗎？

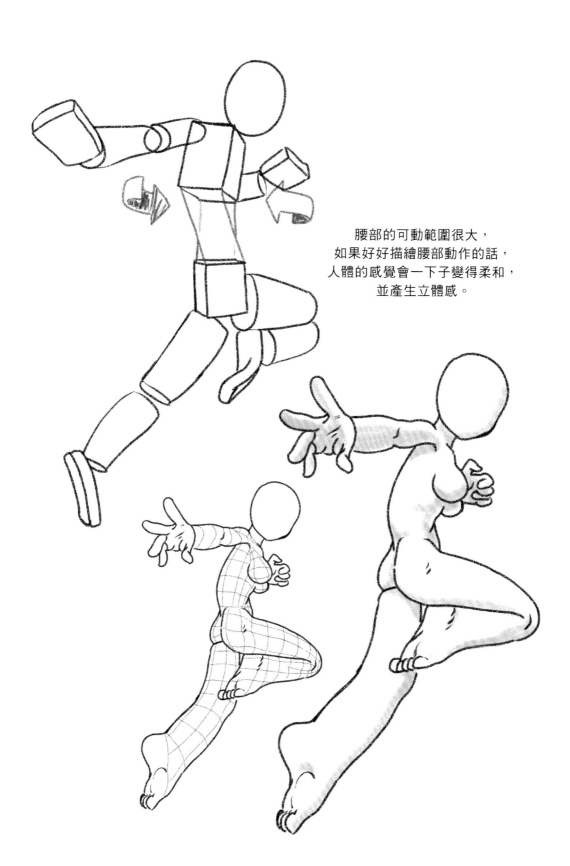

腰部的可動範圍很大，
如果好好描繪腰部動作的話，
人體的感覺會一下子變得柔和，
並產生立體感。

173

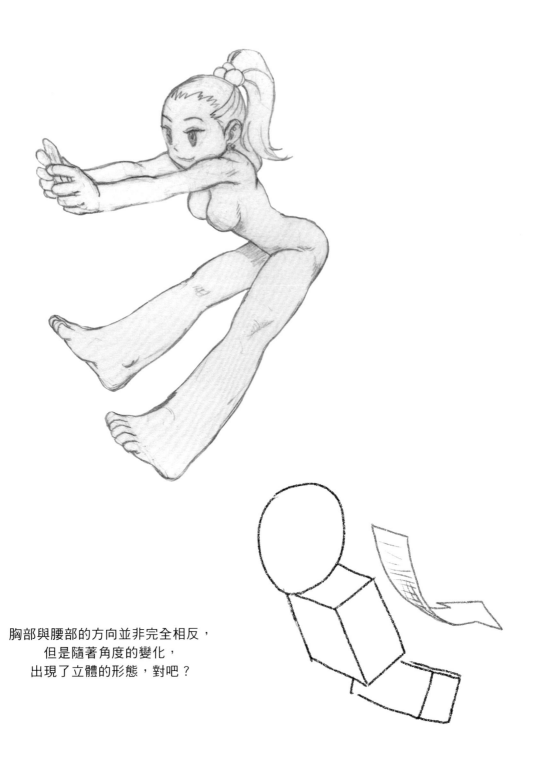

胸部與腰部的方向並非完全相反，
但是隨著角度的變化，
出現了立體的形態，對吧？

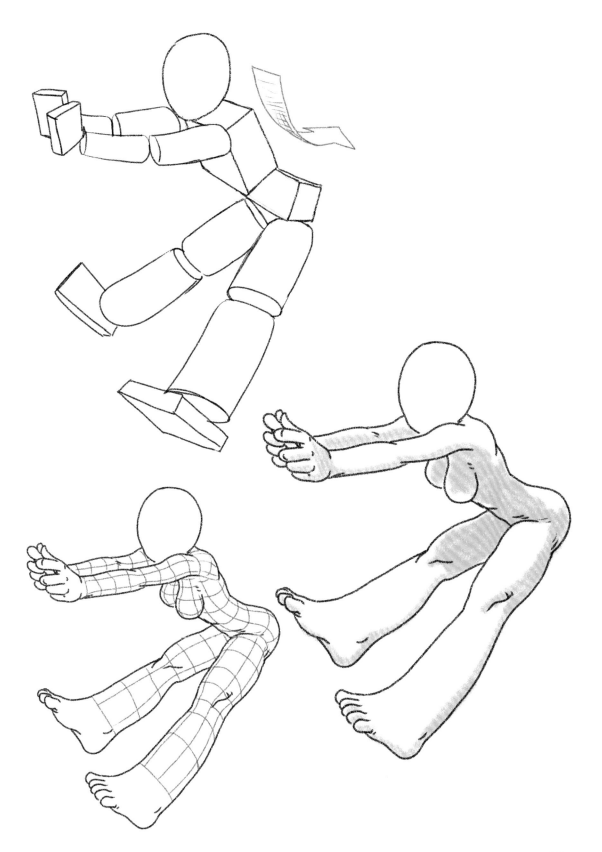

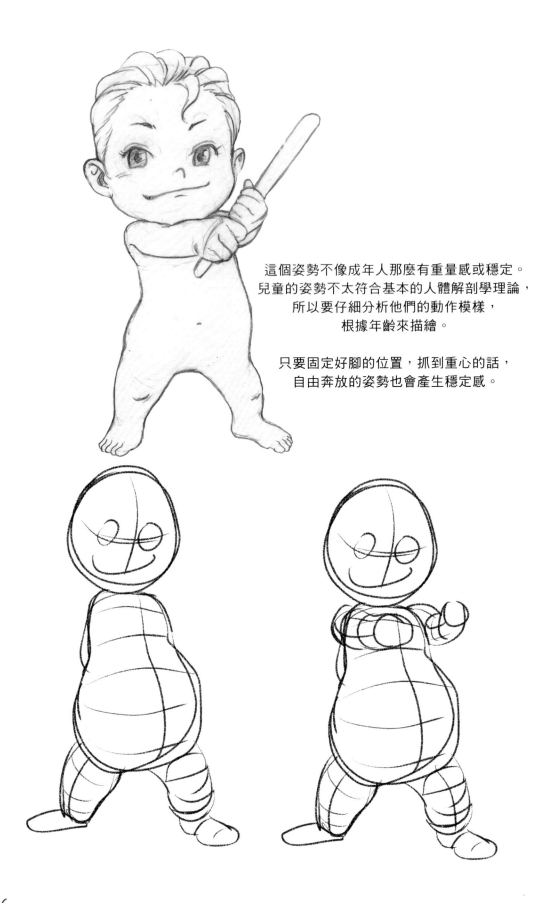

這個姿勢不像成年人那麼有重量感或穩定。
兒童的姿勢不太符合基本的人體解剖學理論，
所以要仔細分析他們的動作模樣，
根據年齡來描繪。

只要固定好腳的位置，抓到重心的話，
自由奔放的姿勢也會產生穩定感。

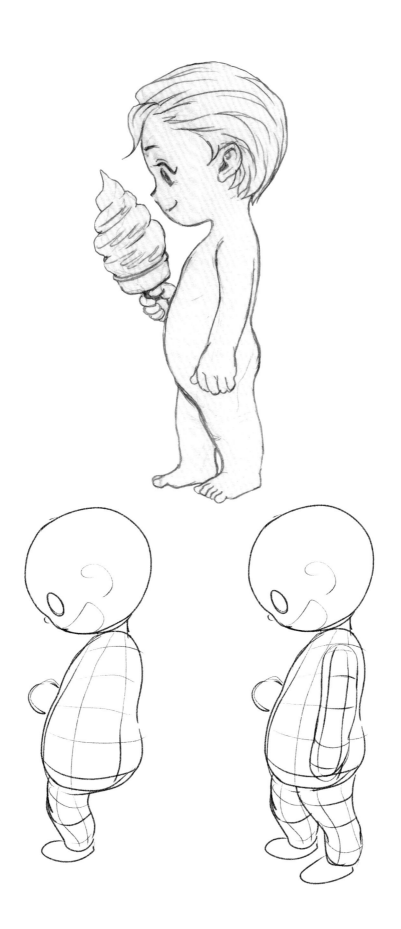

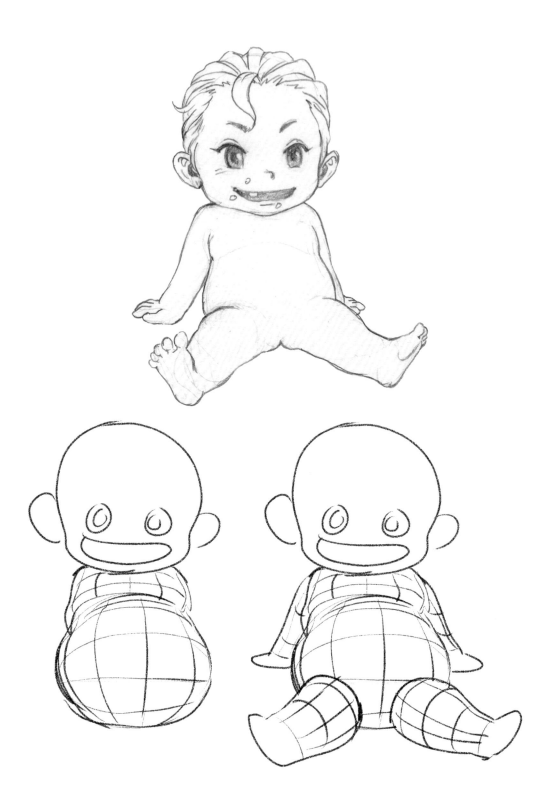

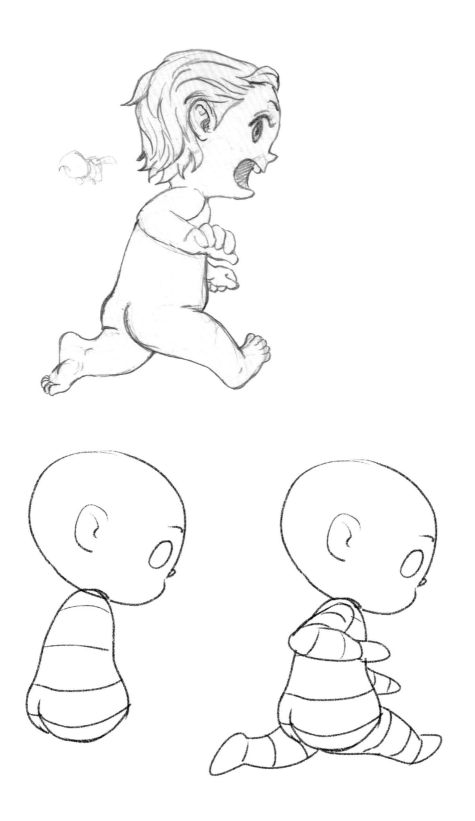

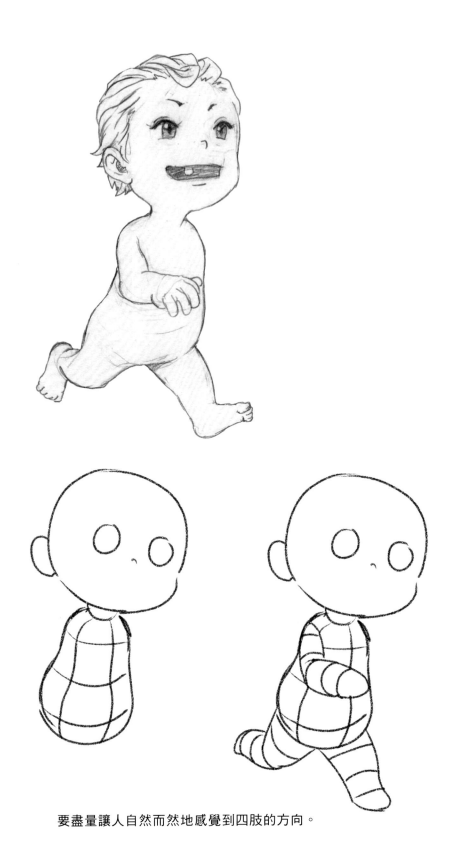

要盡量讓人自然而然地感覺到四肢的方向。

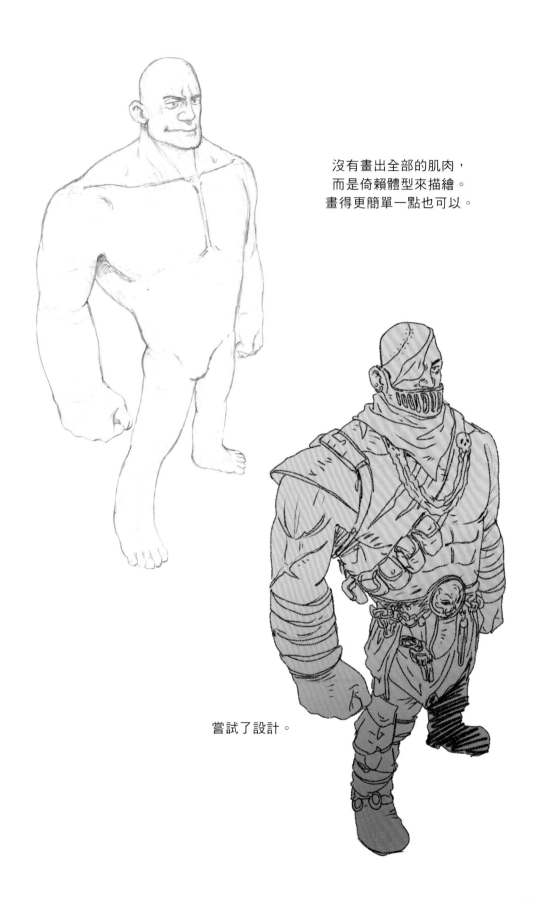

沒有畫出全部的肌肉，
而是倚賴體型來描繪。
畫得更簡單一點也可以。

嘗試了設計。

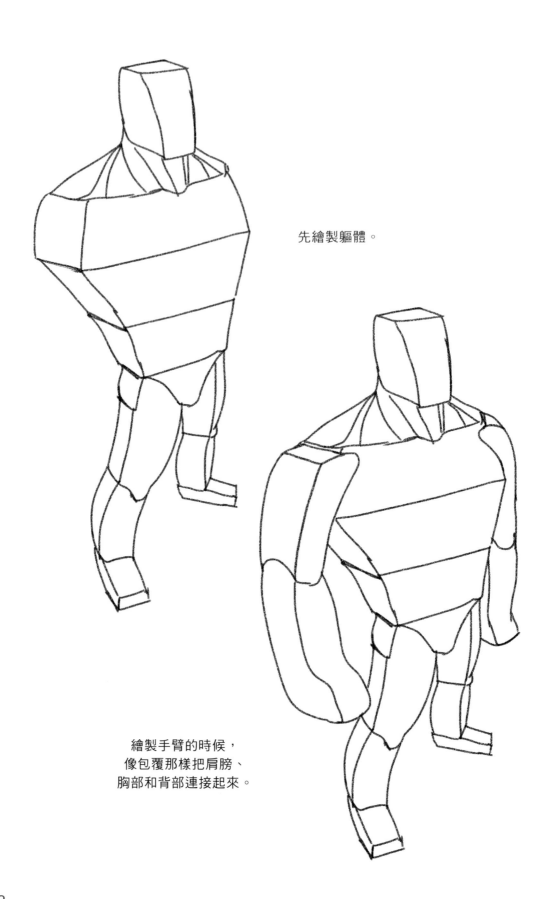

先繪製軀體。

繪製手臂的時候，
像包覆那樣把肩膀、
胸部和背部連接起來。

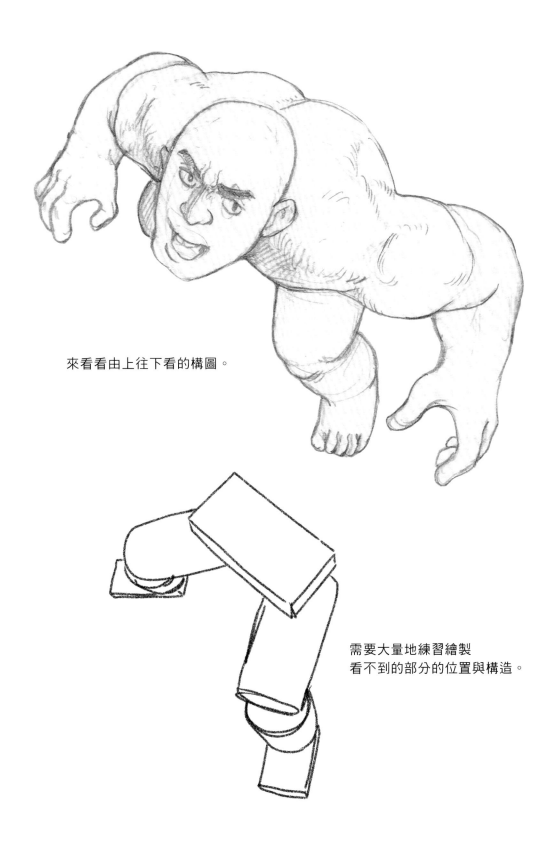

來看看由上往下看的構圖。

需要大量地練習繪製
看不到的部分的位置與構造。

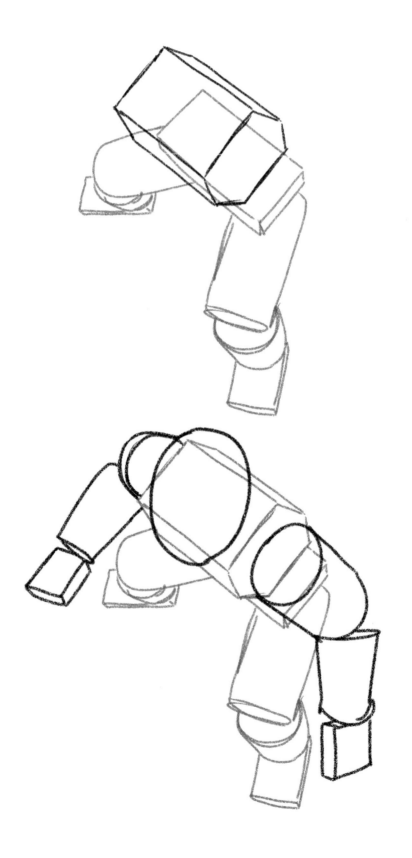

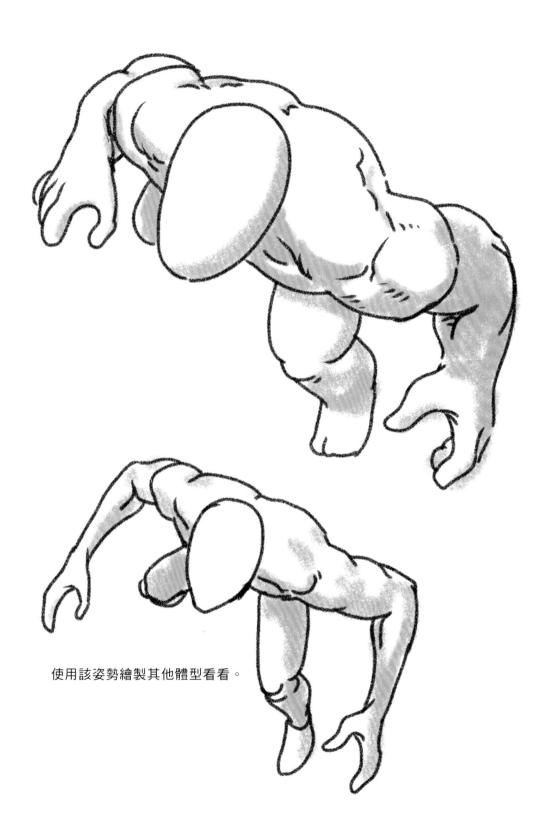

使用該姿勢繪製其他體型看看。

185

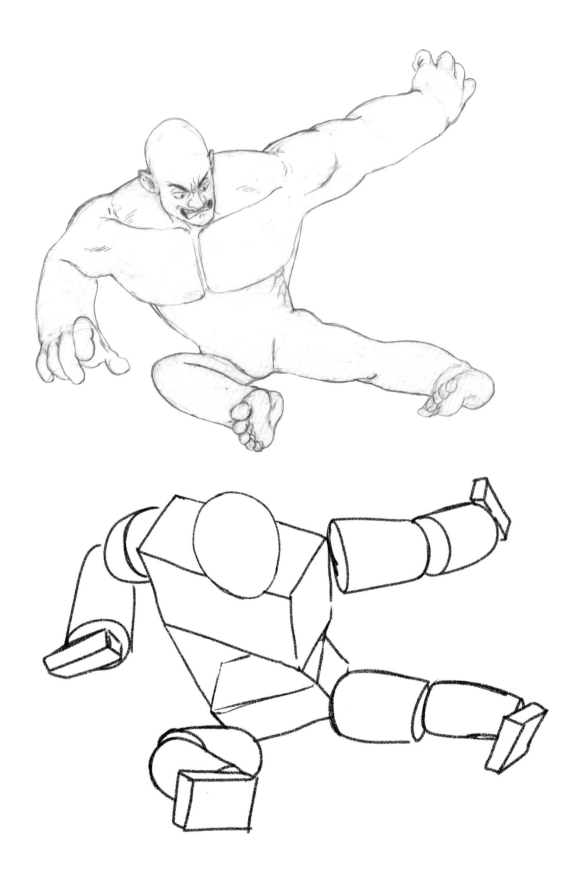

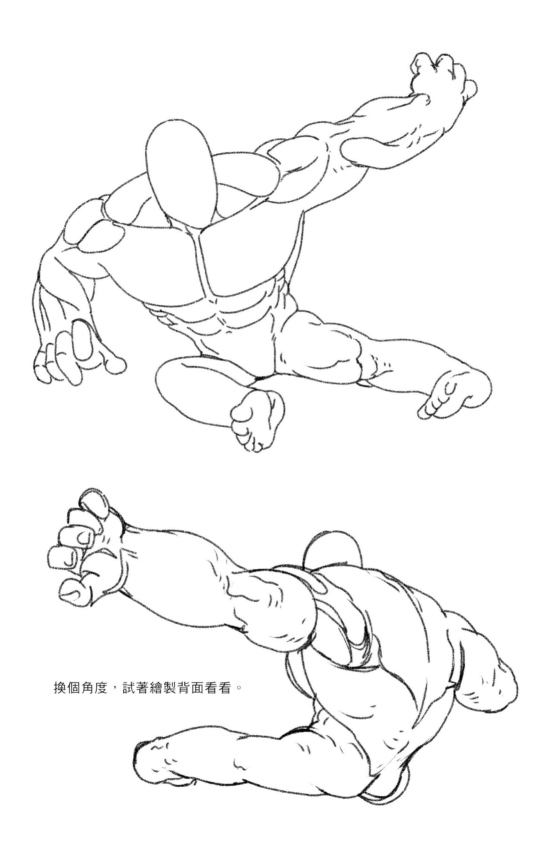

換個角度，試著繪製背面看看。

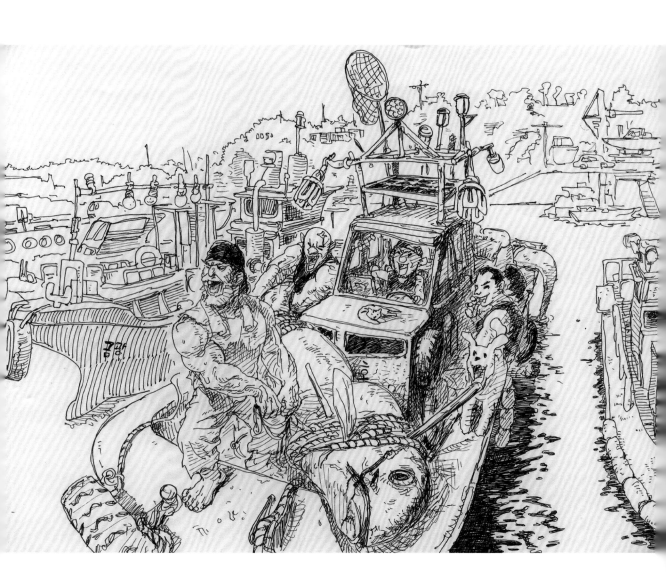

Part 04

熟悉日常繪畫中的肌肉畫法

我每天都會花一個小時以上速寫或塗鴉，放鬆手指。
就像歌手練習發聲來暖嗓，為了當天能夠順利作業，我也會透過速寫和塗鴉來活動手指。

我會盡可能放空，自在地繪畫，同時又會盡量按照我所學過的來繪製肌肉形狀和位置。
如此一來，就能感覺到自己的實力在不知不覺中提升了。

現在一邊看我繪製的作品，一邊觀察肌肉的位置吧。

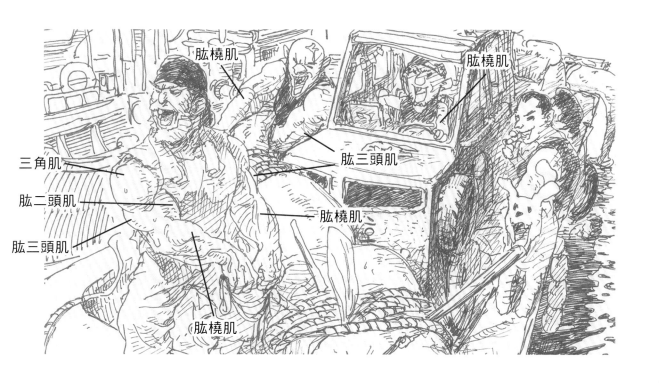

這幅作品看起來很粗糙，
但是繪製的時候要考慮到每個肌肉的呈現，才能有這樣的品質。
這些小細節經過積累，成為一幅漂亮的巨作。

從平常練習的繪畫中找找看肌肉。

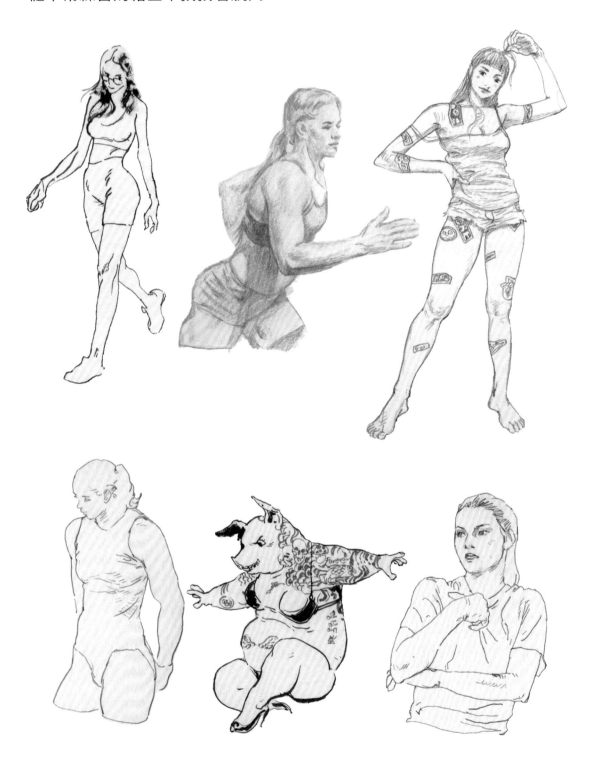

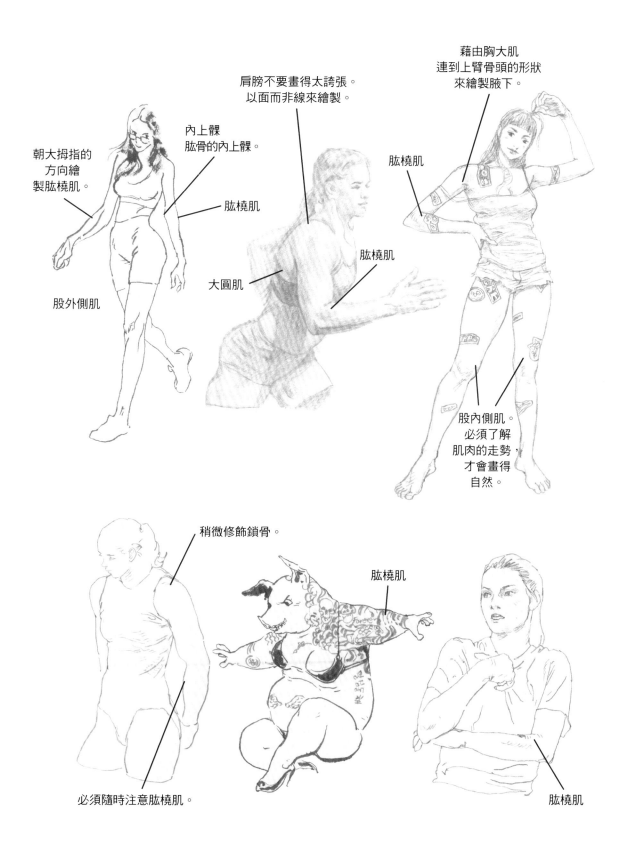

朝大拇指的
方向繪
製肱橈肌。

股外側肌

內上髁
肱骨的內上髁。

肱橈肌

肩膀不要畫得太誇張。
以面而非線來繪製。

大圓肌

肱橈肌

藉由胸大肌
連到上臂骨頭的形狀
來繪製腋下。

肱橈肌

股內側肌。
必須了解
肌肉的走勢，
才會畫得
自然。

稍微修飾鎖骨。

肱橈肌

必須隨時注意肱橈肌。

肱橈肌

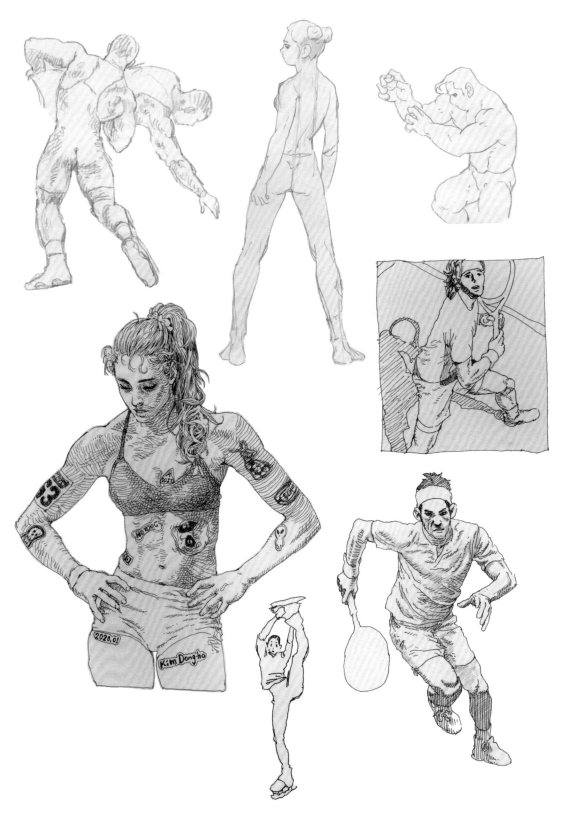

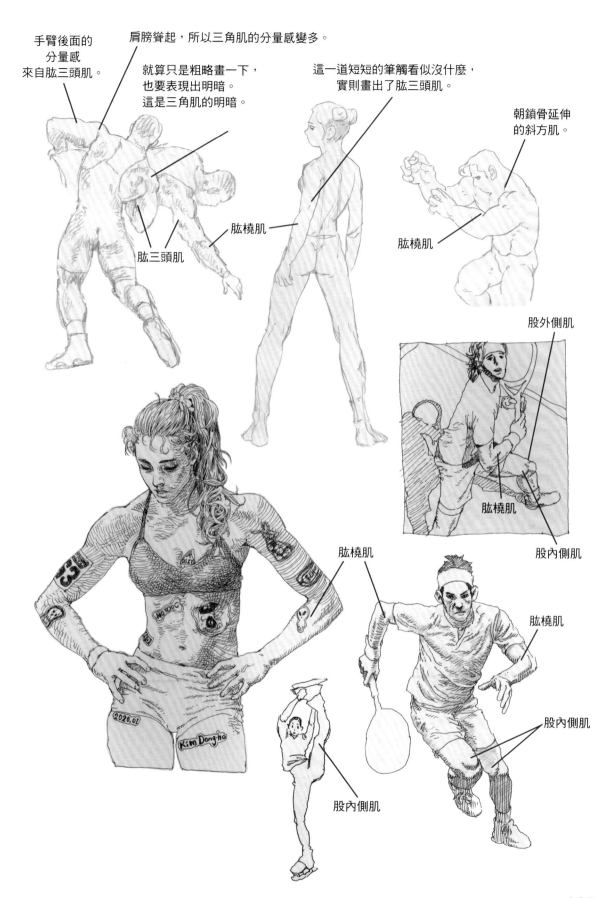

手臂後面的
分量感
來自肱三頭肌。

肩膀聳起，所以三角肌的分量感變多。

就算只是粗略畫一下，
也要表現出明暗。
這是三角肌的明暗。

這一道短短的筆觸看似沒什麼，
實則畫出了肱三頭肌。

朝鎖骨延伸
的斜方肌。

肱三頭肌

肱橈肌

肱橈肌

股外側肌

肱橈肌

股內側肌

肱橈肌

肱橈肌

股內側肌

股內側肌

2020.01

Kim Dong-ho

193

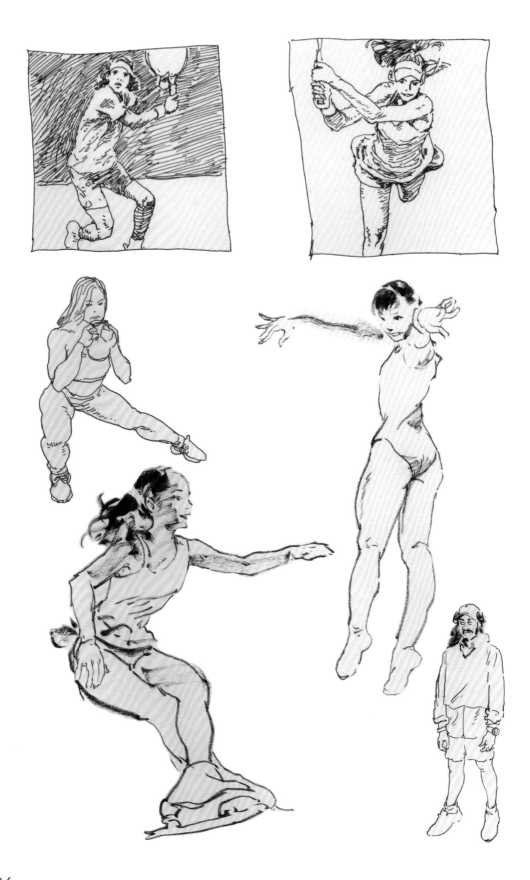

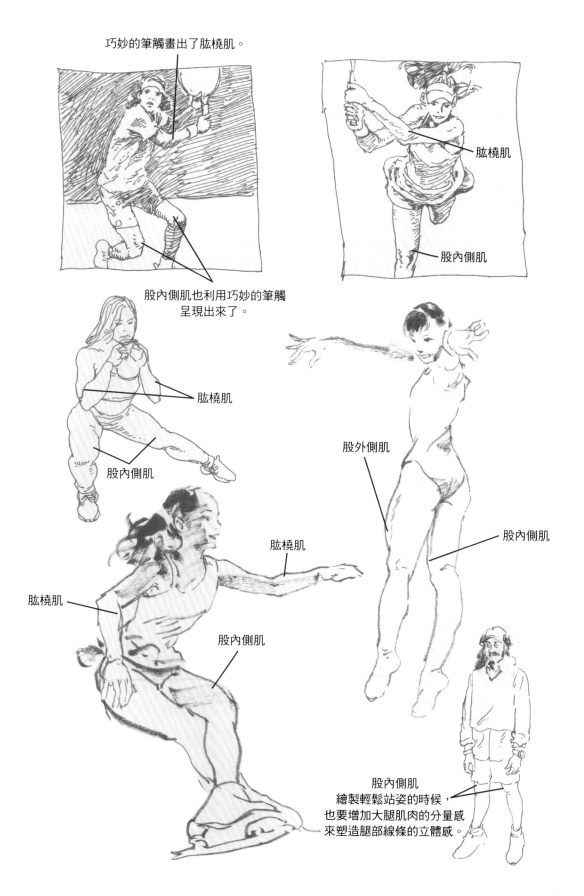

巧妙的筆觸畫出了肱橈肌。

肱橈肌

股內側肌

股內側肌也利用巧妙的筆觸
呈現出來了。

肱橈肌

股內側肌

股外側肌

肱橈肌

股內側肌

肱橈肌

股內側肌

股內側肌
繪製輕鬆站姿的時候，
也要增加大腿肌肉的分量感
來塑造腿部線條的立體感。

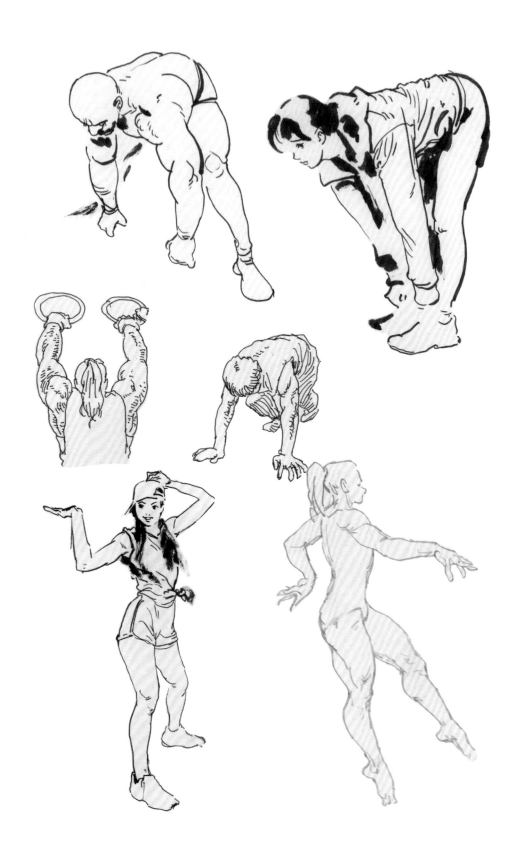

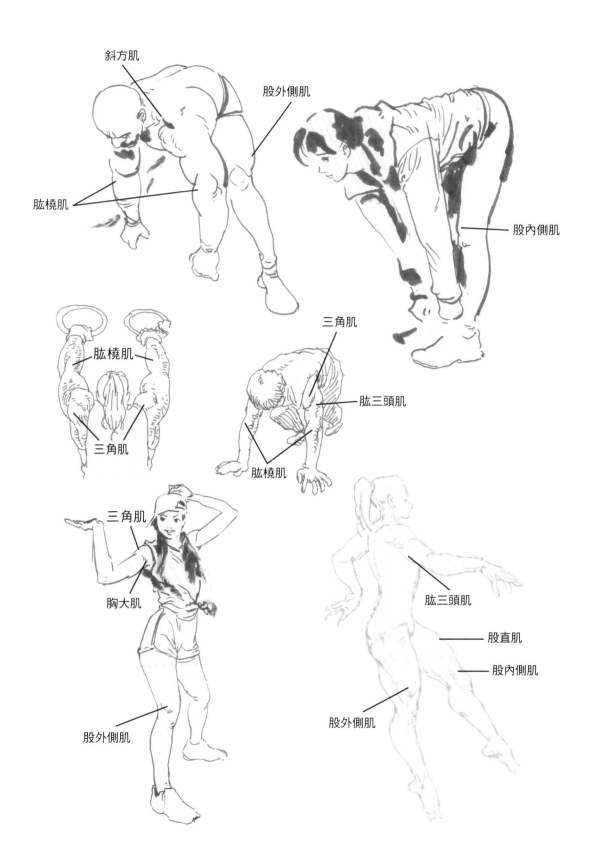

斜方肌

股外側肌

肱橈肌

股內側肌

肱橈肌

三角肌

三角肌

肱三頭肌

肱橈肌

三角肌

肱三頭肌

胸大肌

股直肌

股內側肌

股外側肌

股外側肌

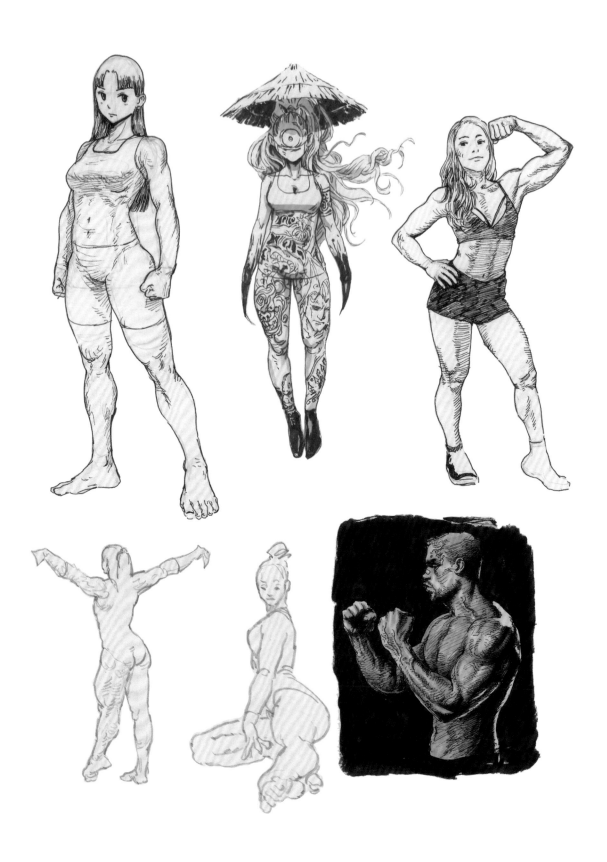

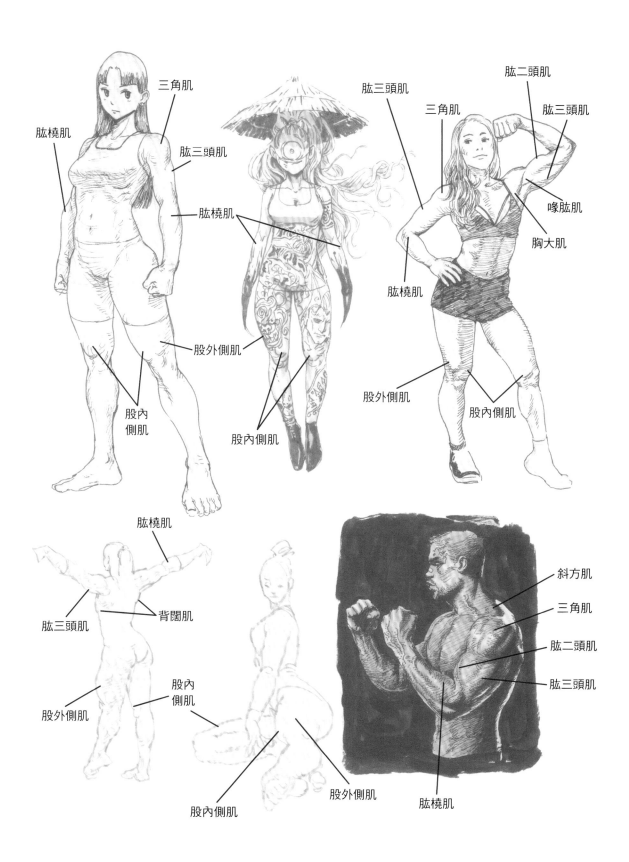

肱橈肌

三角肌

肱三頭肌

肱橈肌

股外側肌

股內側肌

肱三頭肌

肱橈肌

股內側肌

肱三頭肌

三角肌

肱橈肌

股外側肌

股內側肌

肱二頭肌

肱三頭肌

喙肱肌

胸大肌

肱橈肌

背闊肌

肱三頭肌

股外側肌

股內側肌

股內側肌

股內側肌

股外側肌

斜方肌

三角肌

肱二頭肌

肱三頭肌

肱橈肌

199

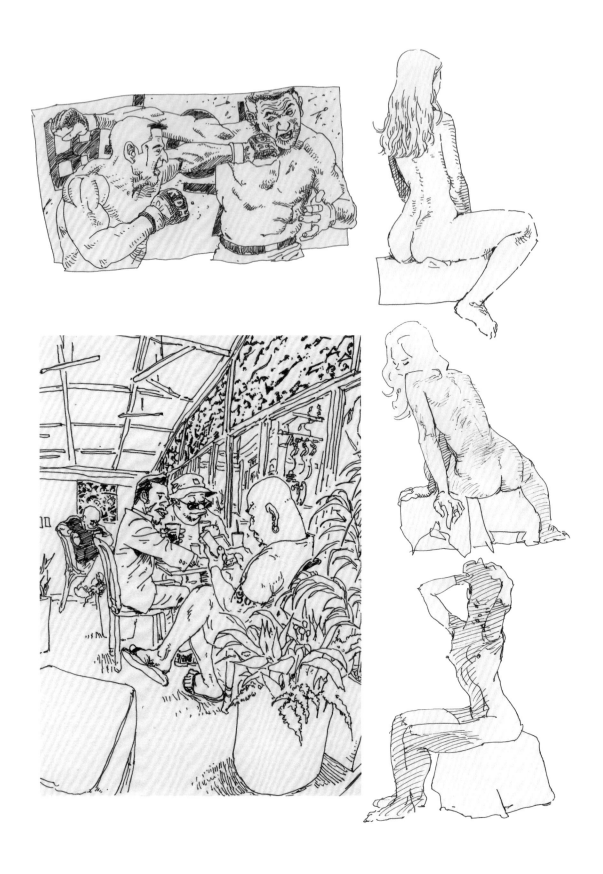

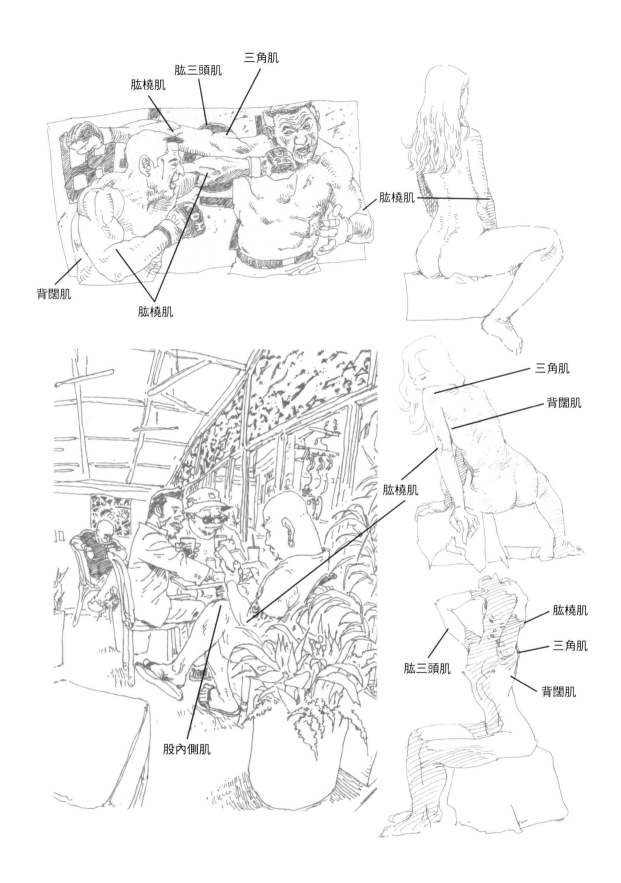

肱三頭肌

三角肌

肱橈肌

肱橈肌

背闊肌

肱橈肌

三角肌

背闊肌

肱橈肌

肱橈肌

三角肌

肱三頭肌

背闊肌

股內側肌

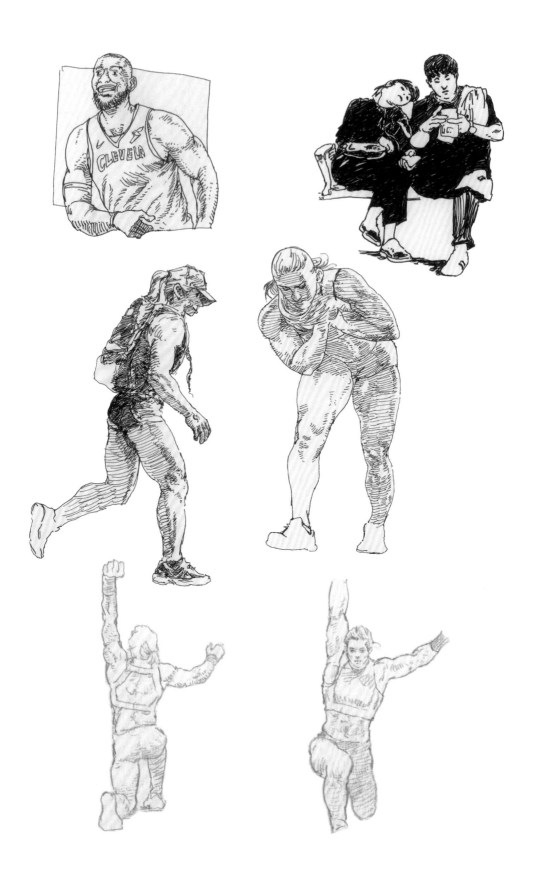

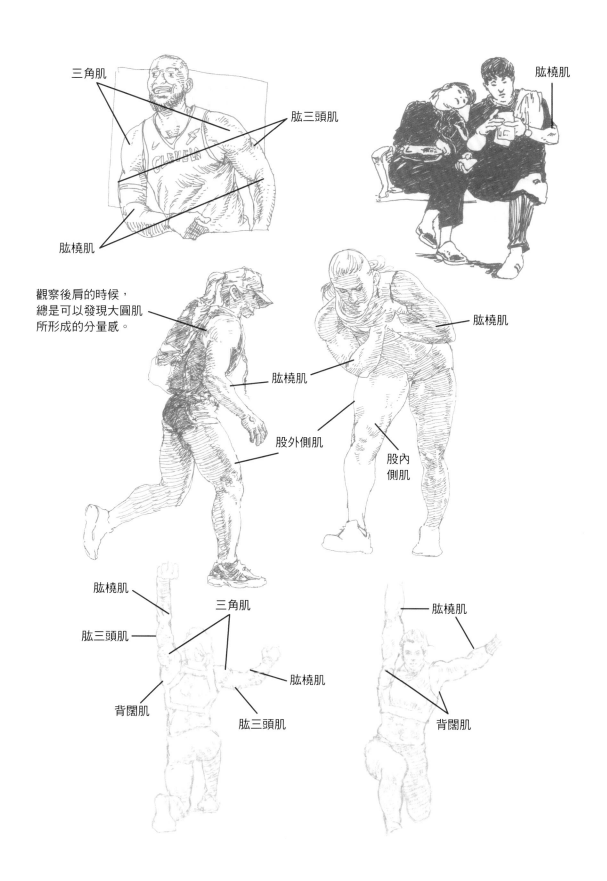

三角肌

肱三頭肌

肱橈肌

肱橈肌

觀察後肩的時候，
總是可以發現大圓肌
所形成的分量感。

肱橈肌

股外側肌

肱橈肌

股內
側肌

肱橈肌

三角肌

肱三頭肌

肱橈肌

肱橈肌

背闊肌

肱三頭肌

背闊肌

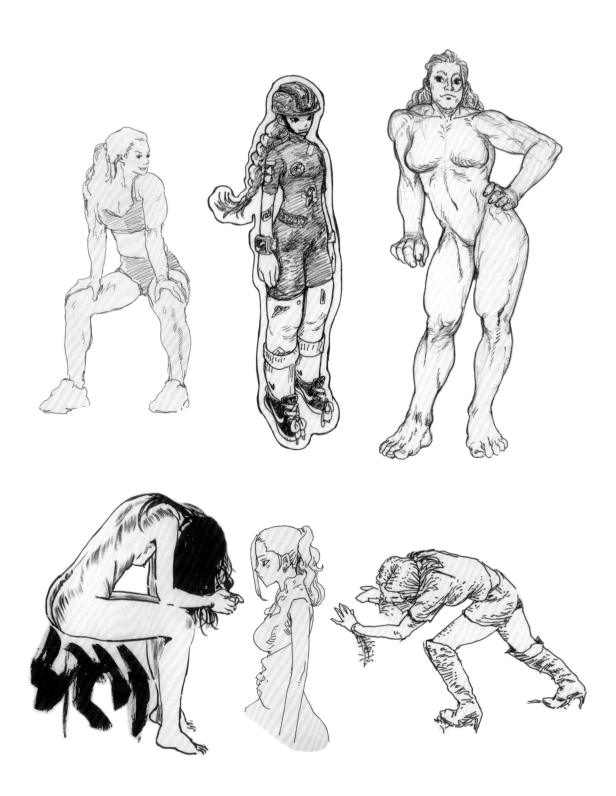

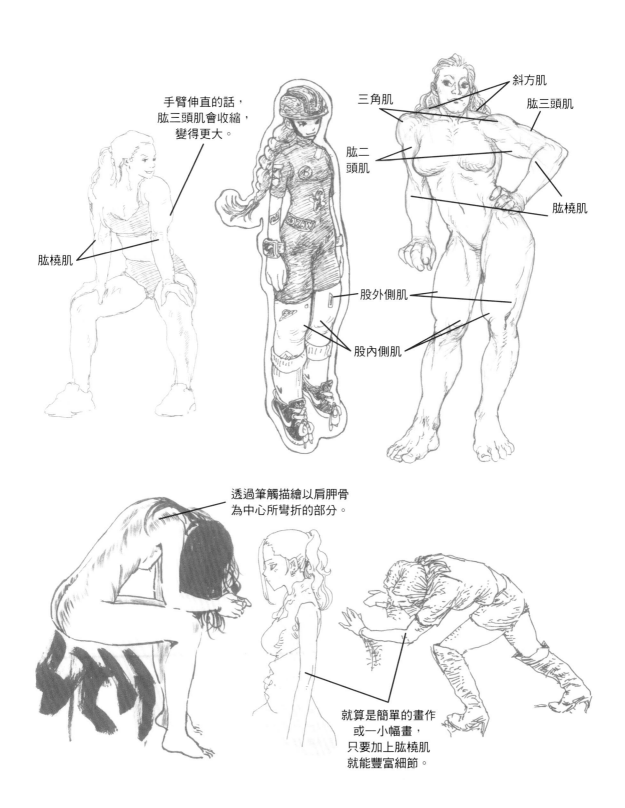

手臂伸直的話，
肱三頭肌會收縮，
變得更大。

肱橈肌

斜方肌

三角肌

肱三頭肌

肱二
頭肌

肱橈肌

股外側肌

股內側肌

透過筆觸描繪以肩胛骨
為中心所彎折的部分。

就算是簡單的畫作
或一小幅畫，
只要加上肱橈肌
就能豐富細節。

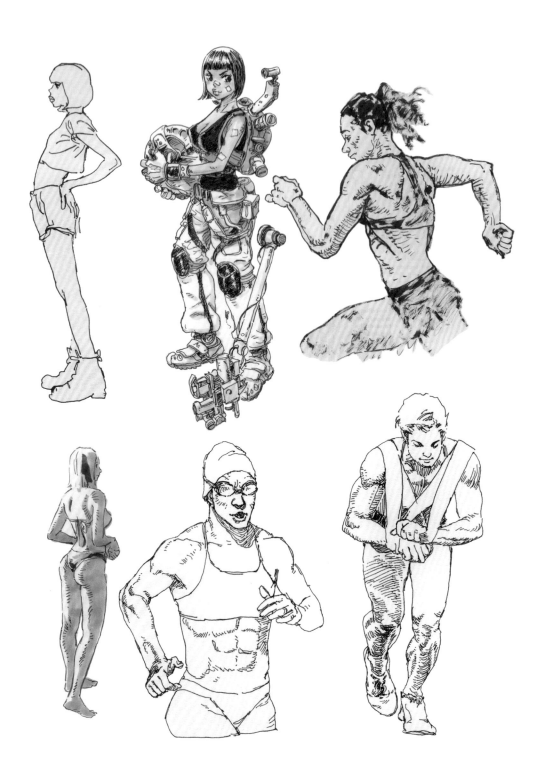

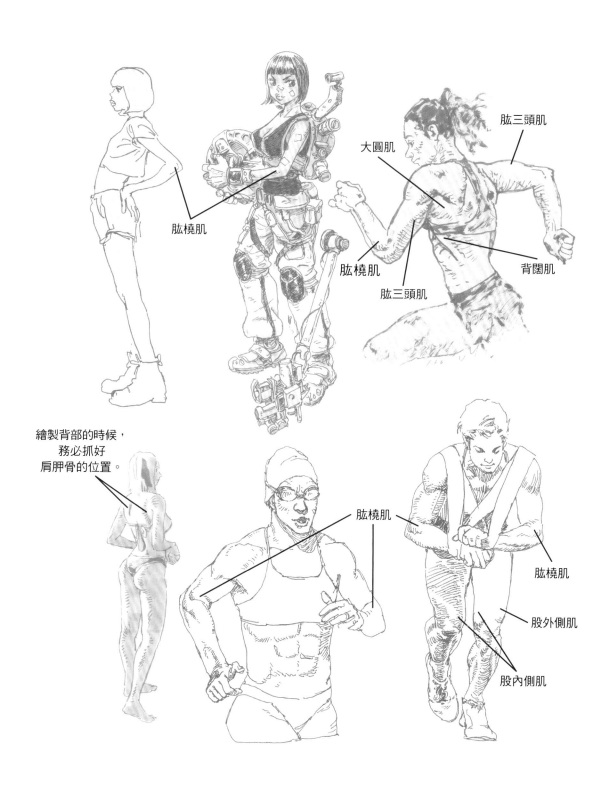

肱三頭肌

大圓肌

肱橈肌

肱橈肌

肱三頭肌

背闊肌

繪製背部的時候，
務必抓好
肩胛骨的位置。

肱橈肌

肱橈肌

股外側肌

股內側肌

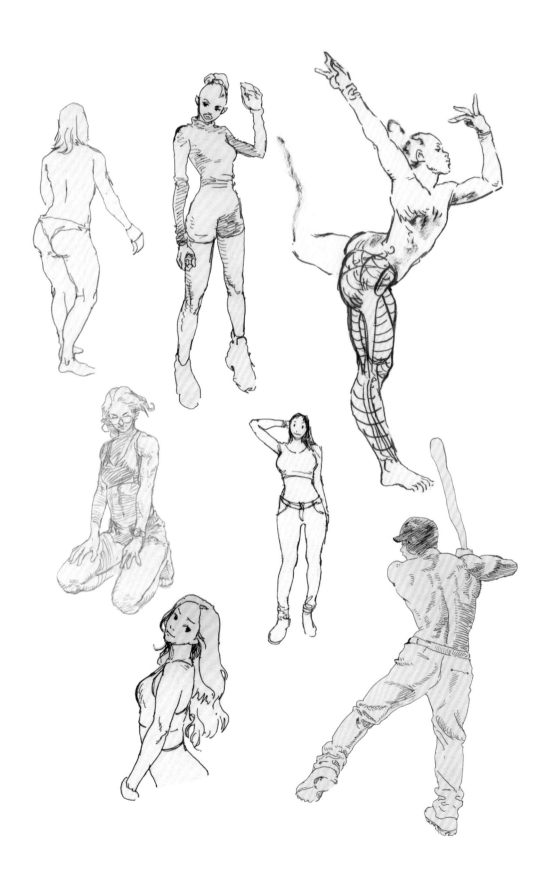

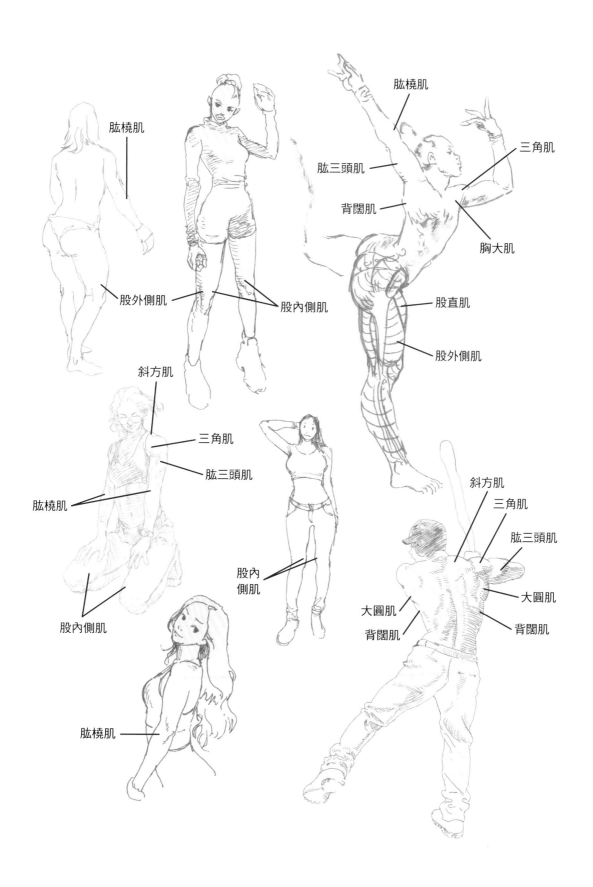

肱橈肌

股外側肌

股內側肌

肱橈肌

三角頭肌

背闊肌

胸大肌

股直肌

股外側肌

斜方肌

三角肌

肱三頭肌

肱橈肌

股內側肌

股內側肌

肱橈肌

斜方肌

三角肌

肱三頭肌

大圓肌

大圓肌

背闊肌

背闊肌

209

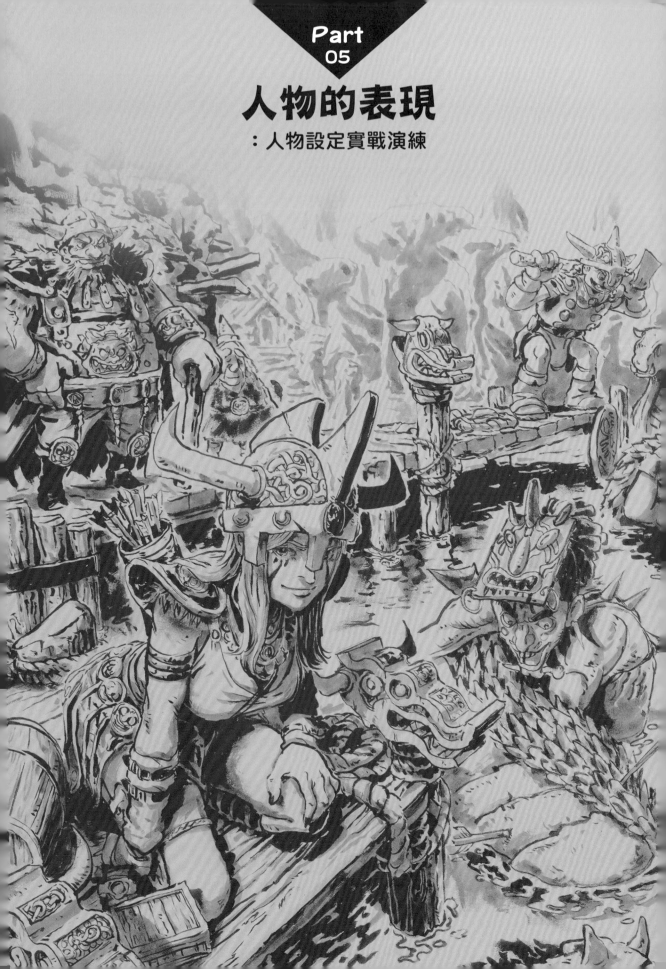

人物的表現

：人物設定實戰演練

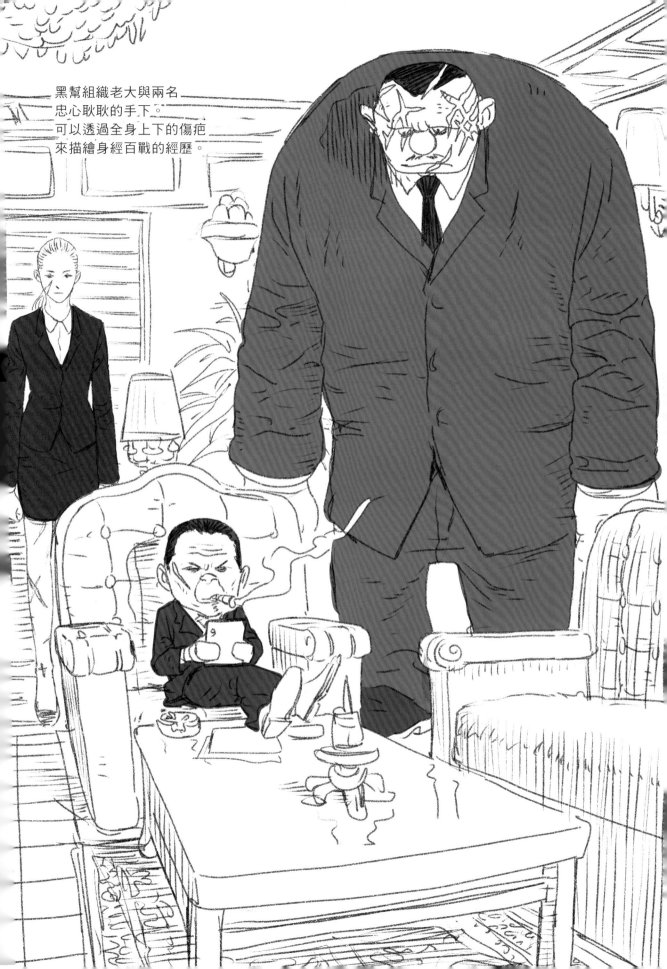

黑幫組織老大與兩名
忠心耿耿的手下。
可以透過全身上下的傷疤
來描繪身經百戰的經歷。

老大

這是老大，身體嬌小，
不太會打架的樣子。

可以相對加強手下們的強悍形象。

請仔細繪製肩膀、
肱橈肌和股四頭肌。
這是反覆強調的部分。

表情

手下1

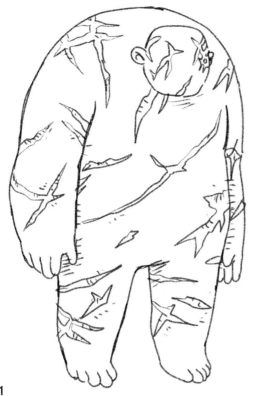

手下1

這個角色即便沒有經過修飾，看起來也很強。
身體與手臂畫得很大，因此給人結實強健的形象。
不過還是要表現出立體感。
請想像這是圓柱，並增添分量感。

表情

下圖將整個體型改掉了。
一邊做比較，一邊培養你的
想像力吧。

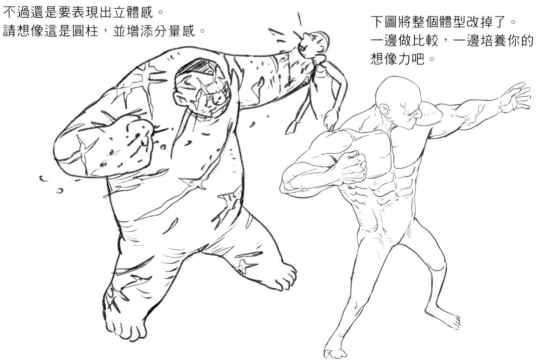

手下2

手臂與下半身的比例比前面講解過的還要長。
面無表情和小小的瞳孔可以帶來毛骨悚然的感覺。

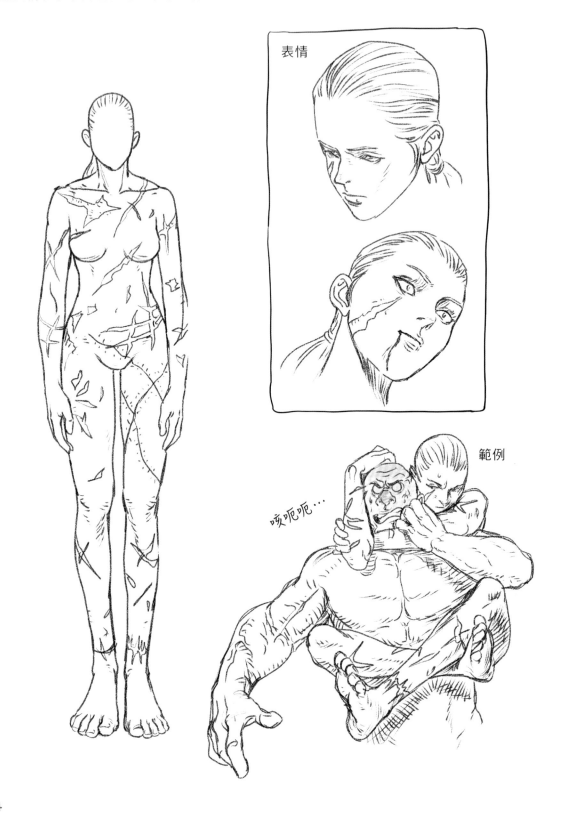

表情

範例

咳呃呃…

這次的人物設定是在戰場上奔馳的搭檔玩家。
這兩人一看就不一樣，一個看起來果斷又酷，
但後面那個看起來小心謹慎。

光是他們手持的武器大小也充分展現了兩人的個性。

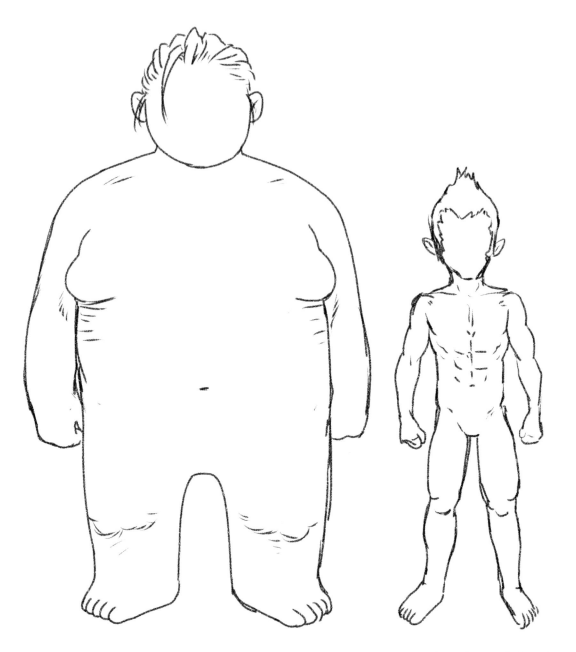

雖然體型看起來像一根圓木，
但是我畫了肱橈肌、股四頭肌與膝蓋。

還畫了一點點彷彿被肉埋住的鎖骨。

我替這個男角色畫了正常的肌肉，
臉則畫得有點大。

旁邊放置了大塊頭角色，
所以看起來可能相對嬌小。

女子臉型圓潤，五官分明，而男子的五官則是有稜有角。
從眼珠的大小開始做出差異，形象看起來的確很不一樣吧。

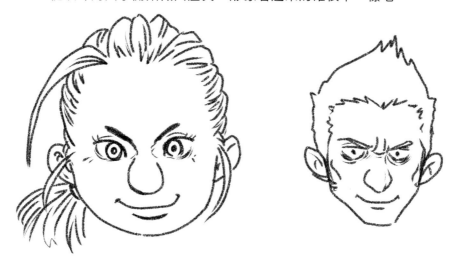

可以透過人物的演技
更進一步地呈現區別。

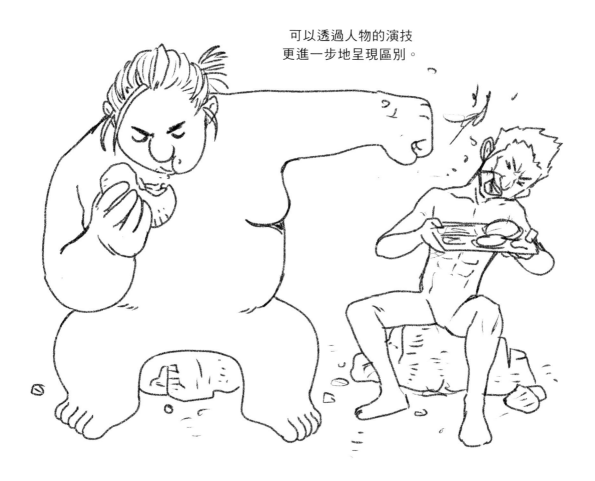

這次的人物設定不顧解剖學理論，
誇張人物來增添樂趣。

在大塊頭角色與超級嬌小的角色之間，
設定了比例普通的角色。

彷彿合成了運動選手與普通人的上、下半身。

希望你能有自信地誇張人物。
建議像這樣簡單繪製股內側肌和膝蓋。

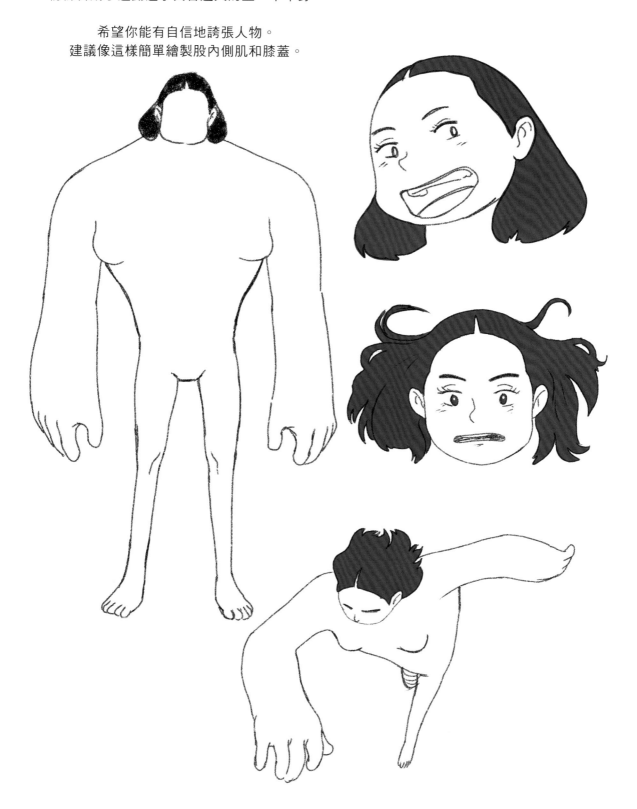

這個體型就好像穿了小丑服裝。
令人忽然想起迪士尼的角色設計。
放大下半身的話,
可以營造可愛又穩定的感覺。

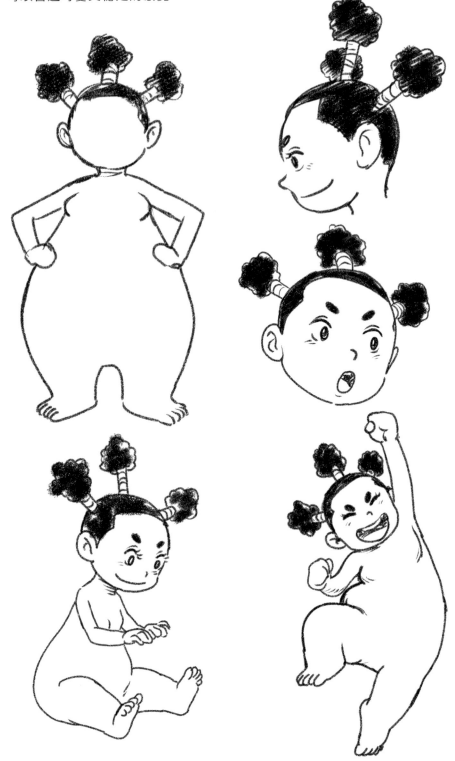

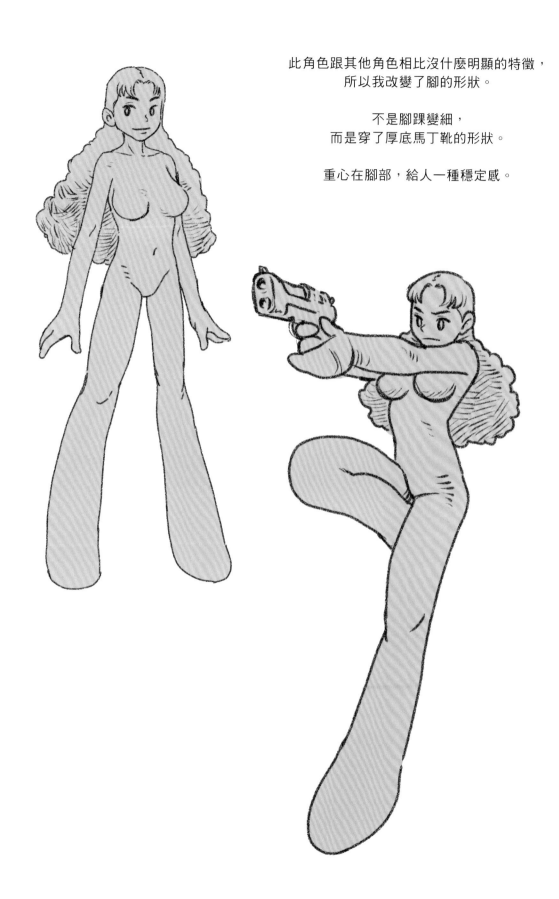

此角色跟其他角色相比沒什麼明顯的特徵，
所以我改變了腳的形狀。

不是腳踝變細，
而是穿了厚底馬丁靴的形狀。

重心在腳部，給人一種穩定感。

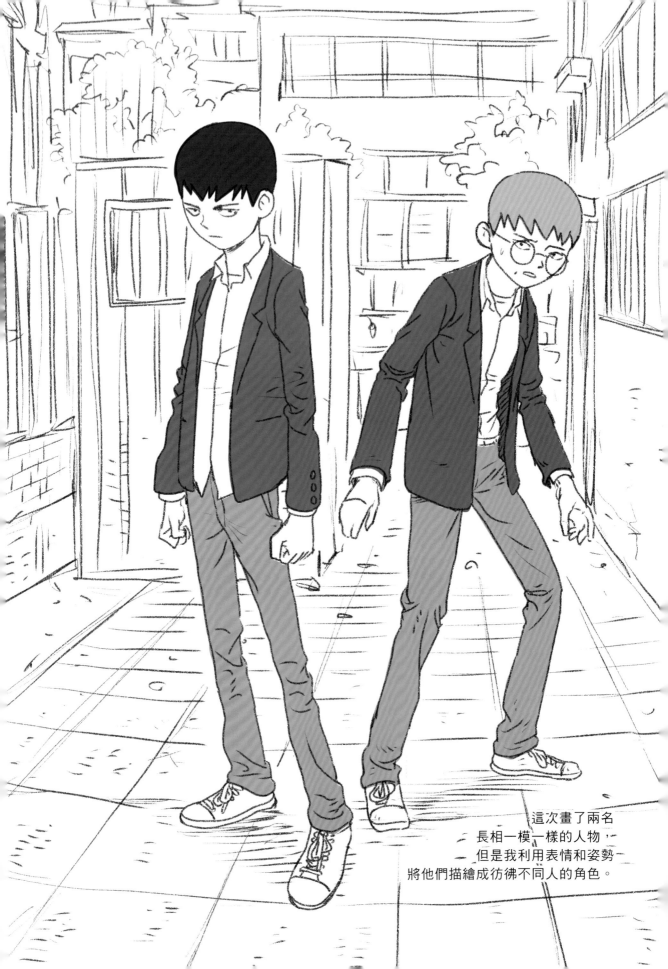

這次畫了兩名
長相一模一樣的人物，
但是我利用表情和姿勢
將他們描繪成彷彿不同人的角色。

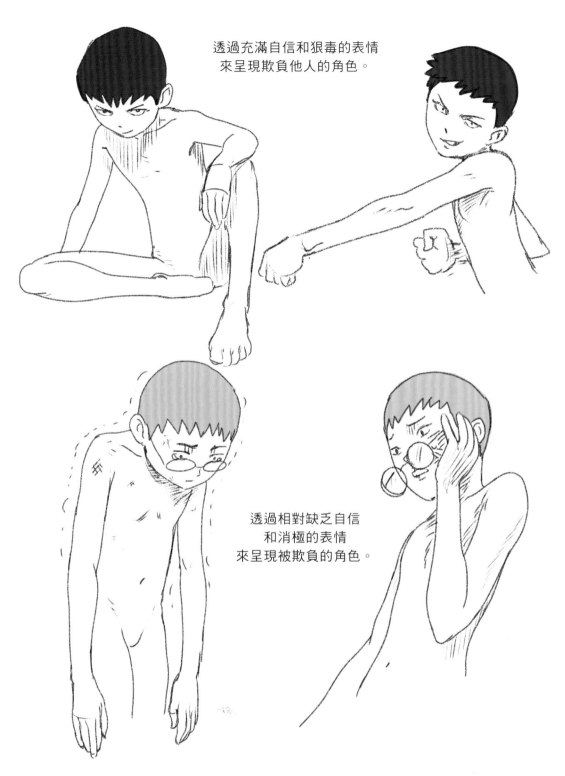

透過充滿自信和狠毒的表情
來呈現欺負他人的角色。

透過相對缺乏自信
和消極的表情
來呈現被欺負的角色。

雖然繪製各式各樣的體型來設定角色的特質是最基本的，
但是也可以刻意賦予體型、外貌相同的角色不一樣的個性，
藉此設定有如雙胞胎一般的角色。

利用圓柱與六面體來設定動態姿勢。
先畫手臂的話，身體會被擋住，
所以先畫手臂以外的部分。

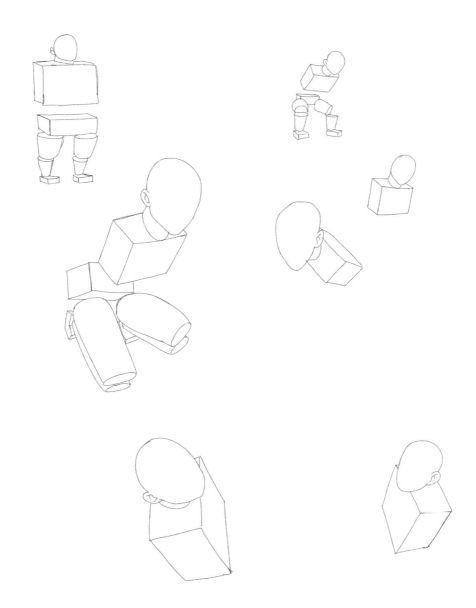

加上手臂。

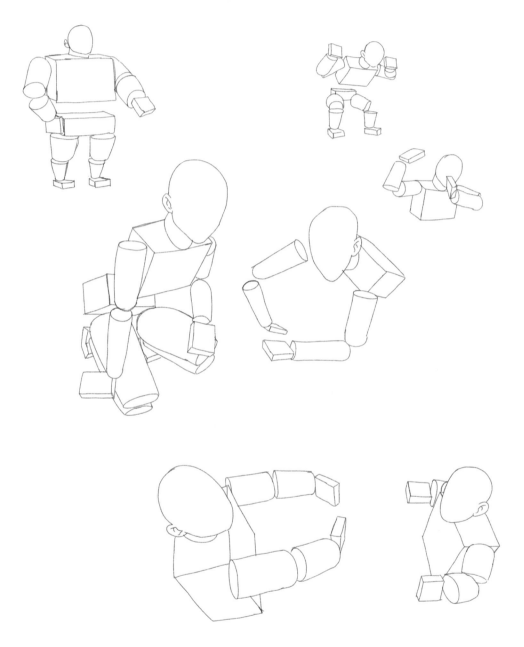

也可以透過肌肉來表現人物。

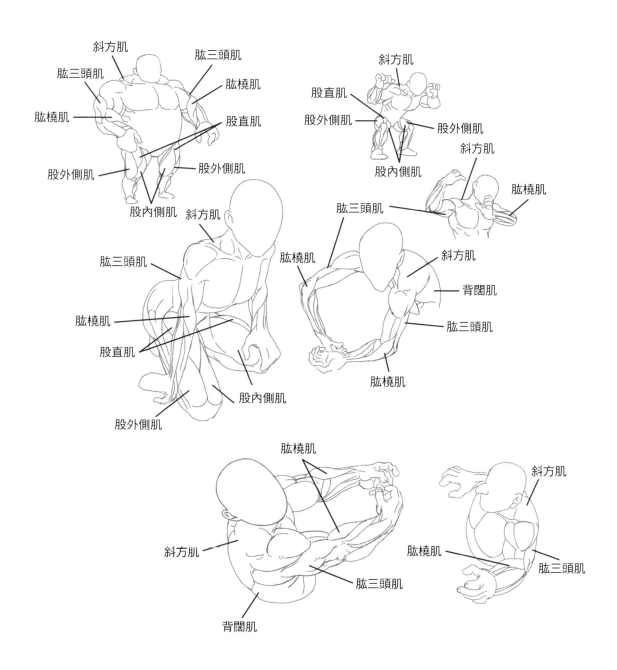

斜方肌
肱三頭肌
肱三頭肌
肱橈肌
肱橈肌
股直肌
股外側肌
股外側肌
股內側肌

斜方肌
股直肌
股外側肌
股外側肌
股內側肌

斜方肌
肱橈肌

斜方肌
肱三頭肌
肱橈肌
背闊肌
肱橈肌
股直肌
肱三頭肌
股內側肌
肱橈肌
股外側肌

肱橈肌
斜方肌
斜方肌
肱橈肌
肱三頭肌
肱三頭肌
背闊肌

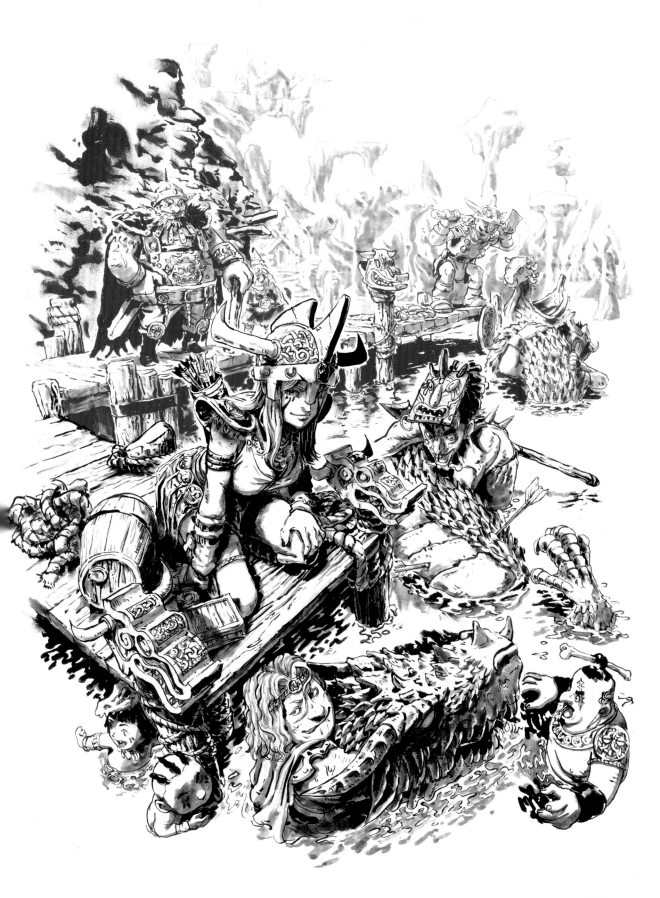